記得
那海的味道
Toucheng

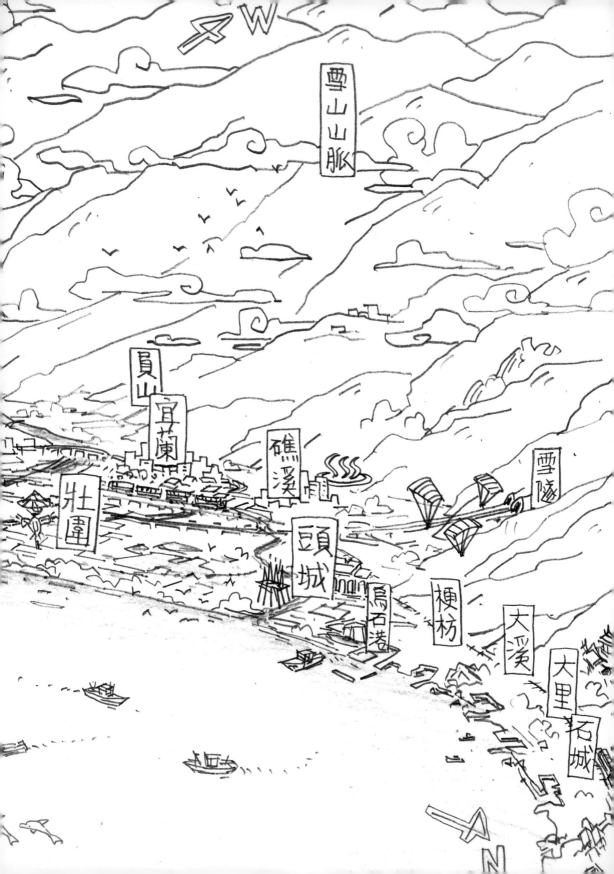

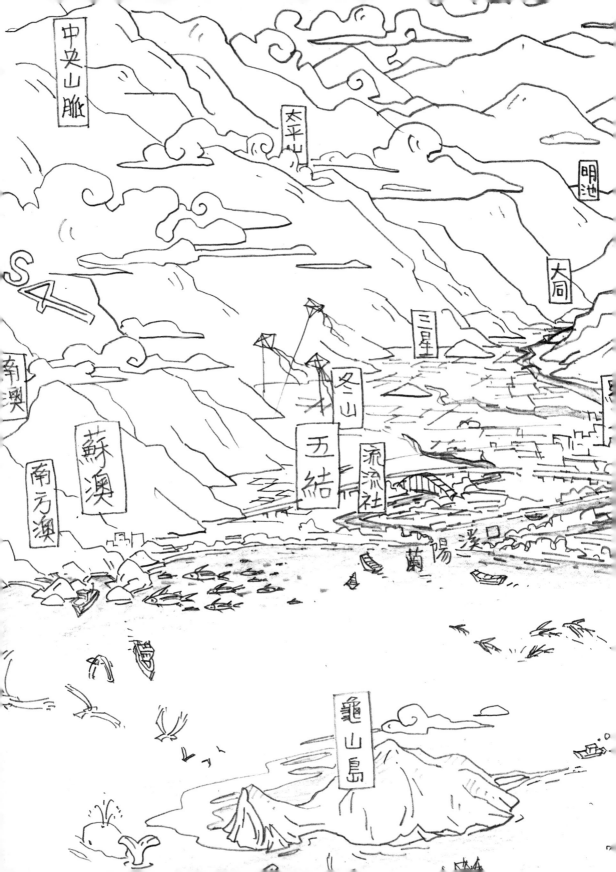

漁港風光，人情家常

宜蘭擁有得天獨厚的天然景致，礁溪豐美的山水譜系；頭城悠遠的傍

海風光；盛產瓜果、豐饒安穩的壯圍；羅東的茂美山林、三星鄉的萬頃青

蔥、蘇澳鄉的漁港海勢，以及冬山鄉的優美水色……如詩如畫的蘭陽風光，

化作畫家筆下繪作、紙上文章，又該多麼動人心弦！

本名黃興芳的繪畫家鉛筆馬丁，原是出身頭城的頭城囝仔。自言在外地工作數十年，直到近年回到家鄉宜蘭，以畫筆描繪兒時記憶中的頭城景貌，故鄉的山水人物成為他靈感創作的重要來源。

童年的回憶片段化作他筆下歷歷記敘的故鄉情懷，集成《記得那海的味道》這本圖文並茂的創作集，恣情展演遊子對於家鄉種種的柔情依戀：

當你離鄉時，龜山島影伴隨著海風，目送著遊子，直到吸入鼻腔中最後一點海水氣味，知道離開了家；在你遠遊回來時，急切吸滿肺腑的，依然是那股熟悉的鹹鹹鮮活氣味。它，早成了自己鄉愁的一部分，一種包覆，也遠也近。

我想，我永遠不能也不會忘記，那一片故鄉海的氣味，那海鮮的氣味，那海與人共存的生活氣味，那種若即若離，若有似無，不論多遠多近，依然緊緊跟隨包覆著的鄉情。（〈又近又遠的海〉）

鉛筆馬丁從小生長在近海的小鎮，家裡長輩、附近鄰居常有人是靠海維生，海洋的氣味早早就深植於他的鄉愁記憶，因而他以漁村為主題，寫下傍海之人的日常面貌，生活，工作，快樂與哀愁。

記得那海的味道

十月清秋，重新審視兩個多月以來，為了這次村落文學發展計劃所踏踩的每個地方，期間遇見的每一個人、每一件事。想來，記不得從哪個時候開始，其實早已經很少靠近海，想起海。

當有人再次問起了這一切，似乎有些不知從何描述起，思索著自己與家鄉的那片藍色海有著什麼關係，我能想起的生活其間的人、經歷過的事。

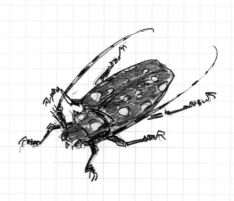

其實，滿目的山巒田野的綠，熟悉的人情暖色調，多樣色彩的魚，都由那一塊塊的藍，將一切填補連結成一片，如網般罩住自己，有著不能遺落的濃濃依戀。

為了替這段時間所記下的每一段文字佐以畫面，我用盡了書桌上所有藍色系的鉛筆，為海，為大空，為遠山，層層疊疊抹上自己認為的顏色，不覺的，在心底染上了一陣藍。我想，應是對那已消逝的記憶沙灘，熟悉的過往情景，改變了的生活人情，心存不捨！

自從家鄉海邊的那道沙灘消失後，幾回從外回來，一如過去習慣性的走近它，卻多次過而不入，是不忍卒睹那殘破的海岸，已不在的沙灘，更是為缺了角的記憶感傷。能記下已消逝的，才珍視仍擁有的，藉由這次的寫作過程，重新咀嚼有些改變而淡忘了的故鄉滋味。

因此，我試著從《繪憶・頭城》的兒時生活記憶走出，開始走進本該熟悉，卻早因習慣了，而有些不那麼留意的周遭生活，尋找屬於自己心中家鄉的顏色。

而那記憶給我的是一種戀鄉的海風氣味，市集裡海鮮的味道，漁村的人情，信仰的氣息，興衰港口的情義，與鄉里流傳的舊事。想起父輩的容顏，浸沐其中的點滴，那海還時時在耳際縈迴，記憶的嗅覺還沒揮散，我重新走上了一段自我探尋的路程，感覺一種被包覆的幸福。

很榮幸，這次能與幾位前輩作家，共同參與此次「山、農、漁村落文學」的寫作計劃，感謝宜蘭縣政府文化局秋芳局長的鼓勵，寫作期間一路協助的聯經出版《聯合文學》的同仁，所有接受探訪的家鄉長輩及朋友們！

讓馬丁能自在的以自己的方式記錄家鄉，其間參與的創作分享機會，讓我

有機會再次深入親近這塊土地，並給予我新的養分。粗陋的文字，平庸的

畫，有著真切渴求的願望，我還有夢！

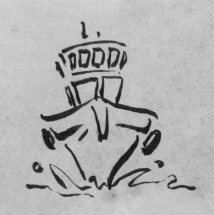

Toucheng

頭城鎮

頭城鎮是台灣宜蘭縣的一個鎮，位於宜蘭縣最北端，是宜蘭縣最早開發的地方，也是台灣擁有最多鐵路車站的鄉鎮，共有七個。轄有龜山島。釣魚臺列嶼在行政上劃歸頭城鎮大溪里管轄，但目前由日本沖繩縣石垣市實際控制。

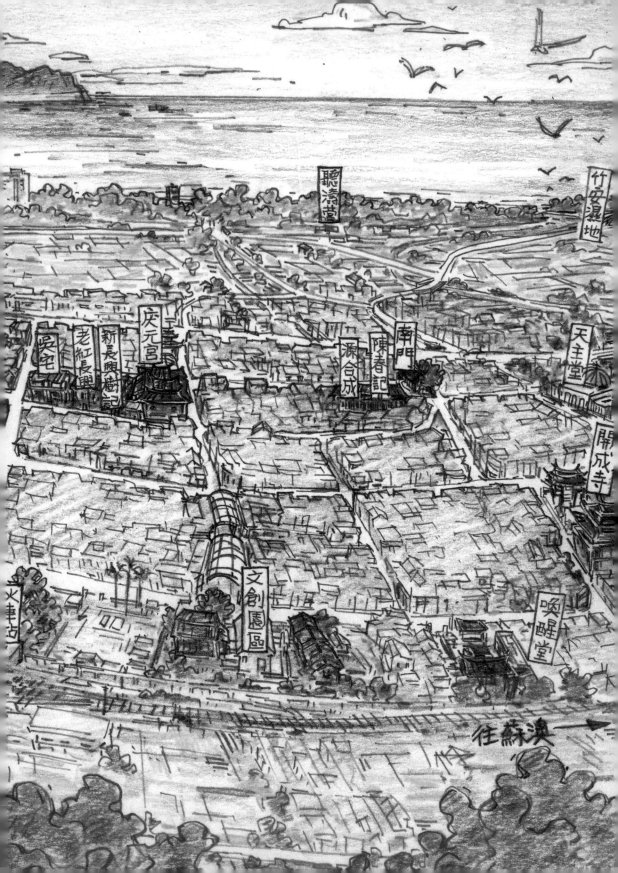

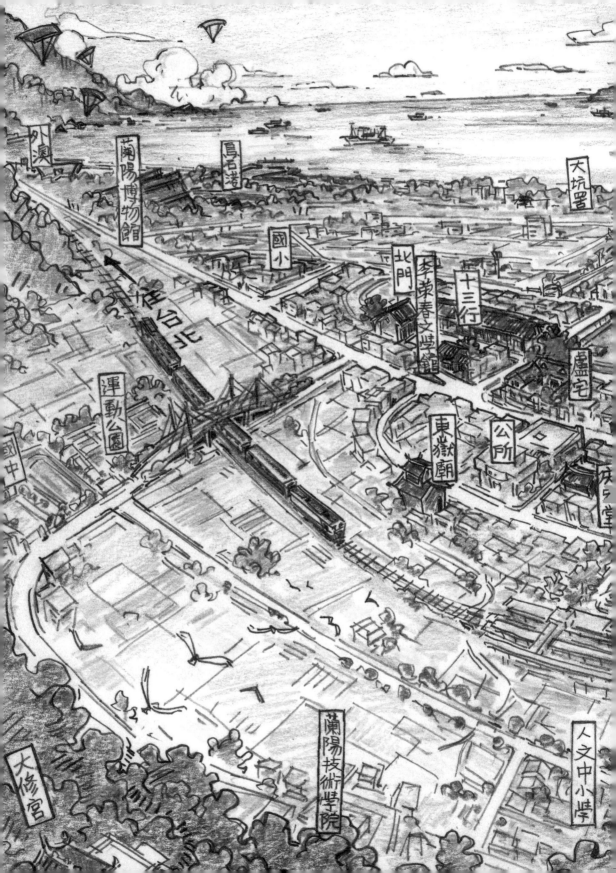

〇一 又近又遠的海

家鄉東面的那片海，對我來說，
一直有種若有似無、若即若離的奇特關係。

自己出生成長的故鄉頭城，是個位於蘭陽平原北端，背山面海，半農半漁的靜謐小鎮。就從這裡開始山海漸離，平原乍開，兩百多年前，先祖涉險闢荒，由此展開了蘭陽平原屯墾的歷史，祖先在此開埠建聚落，經營

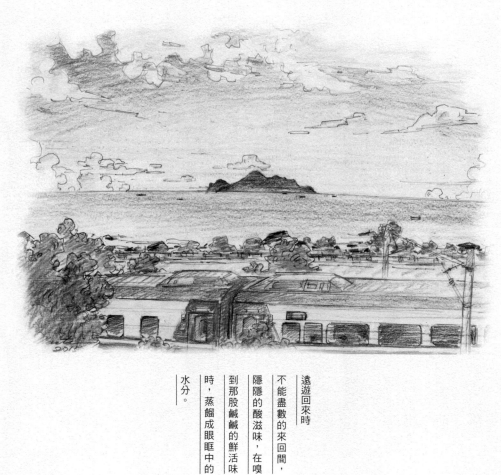

遠遊回來時

不能盡數的來回間，

隱隱的酸滋味，在嗅

到那股鹹鹹的鮮活味

時，蒸餾成眼眶中的

水分。

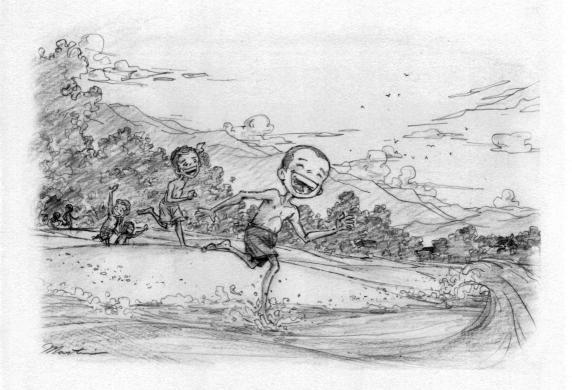

夏日海邊
穿過林投通道，眼前
是一片廣袤天地，滿
滿海的滋味。

興學，建立了開蘭先聲。雖經物換星移，景物更迭，如今，依然存留著一種有別於平原其他地方的特出氣質。

從小鎮往西，地勢漸升，約莫十幾二十分鐘的步程，就可達雪山山脈的腳下，那一片曾經開遍了山棧花（野百合）的山腳。

由鎮上東望，不過半里開外，越過眼前那片昔日烏石河港淤塞形成的田野，不遠處，防風林後面，便是千萬年濤聲不絕、驚浪拍岸的大海了。

就這麼個背山面海、因海而生、靠海而興的地方，人與海之間，卻隱伏著某種隔離關係。

小的時候，海邊一直是個小小禁忌的地方，父母總是告誡孩子，不要在大人不知情下，單獨去玩耍。那時雖不甚明瞭，但能直覺了解大人的擔憂，是基於對海的凶險，和總會不時發生、特別是在夏季的溺水事件，以及那避開海岸部隊駐守的潛藏心理。

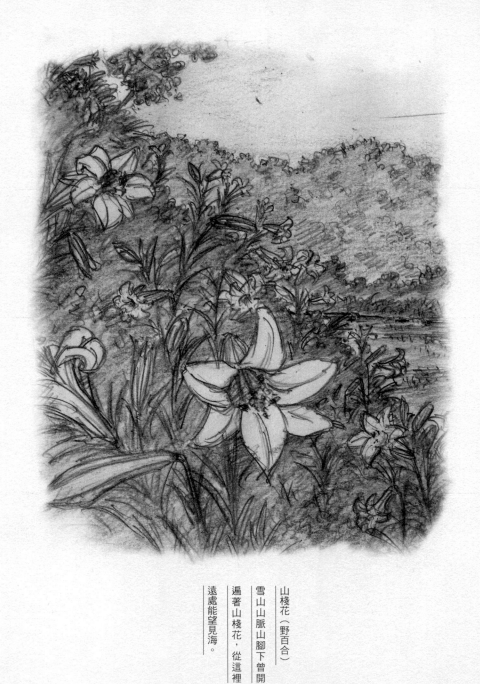

山棧花（野百合）

雪山山脈山腳下曾開

遍著山棧花，從這裡

遠處能望見海。

但在當時，那個平靜簡單、步調緩慢的小鎮生活裡，環境比起現在要安靜許多。其實，只要定心，任鎮上遠遠就能隱約聽得見，那不遠處從防風林後方，傳來的海浪撲蓋蓋沙灘的微弱轟鳴聲，海是那麼的近，近到不時就在你耳邊低語。特別是在夏日假期裡，那聲音總能穿透心房，誘出孩子貪玩的心，暫時拋開大人們的叮囑，三兩結伴，穿過眼前那片田野，越過遍長著黃槿和林投的海邊凸岸林，在盛夏炎熱的海邊，快跑奔過燙腳的沙灘，投向那一片大洋，恣意放縱，像條自由的魚，渴望吸足大海的鮮活氣息，和那海濤一起盡情的咆哮，完全的孩子自在本性，非得玩到精疲力竭，太陽西下，才會不捨的踏上回家的路。

回程的這一路，沿途為著掩蓋貪玩行徑，也就這麼拍拍打打的，極力想要清除沾附在身上的細沙，來回應對父母聽話的承諾，但那頭尚未乾透的亂髮，在指甲縫中、衣褲口袋裡殘存的海沙，還有一種深怕被看透了的表情，依舊洩露了貪玩的祕密。

記憶裡，對於這樣子的事，其實，也沒有真正受到什麼責罵，而父母也總是抬頭望一眼後，囑咐孩子準備梳洗用晚餐，似乎早能完全理解孩子的心。也許，他們看到的是自己曾經就是一個孩子，也看見孩子的滿足表情，全是一種保護與疼惜的用心！

曾經這個有點像農村，又有點漁村況味，有過風華過往的遺落小鎮，與海的咫尺關係，永遠有著不解的親密。連特有的民俗「搶孤」，都與海洋有著深刻的關連，其背後，也帶著先民渡海的艱難意涵，和相生相息的自然連結。

平原冬季面迎著第一道來自海上的東北季風，及夏季不斷襲擊的颱風，沿岸多有向海討生活的漁港，人與海的關係，從來只是生計與生存，與大自然爭鬥的關係，親近海，似乎也只是孩童偶爾的越矩之舉。

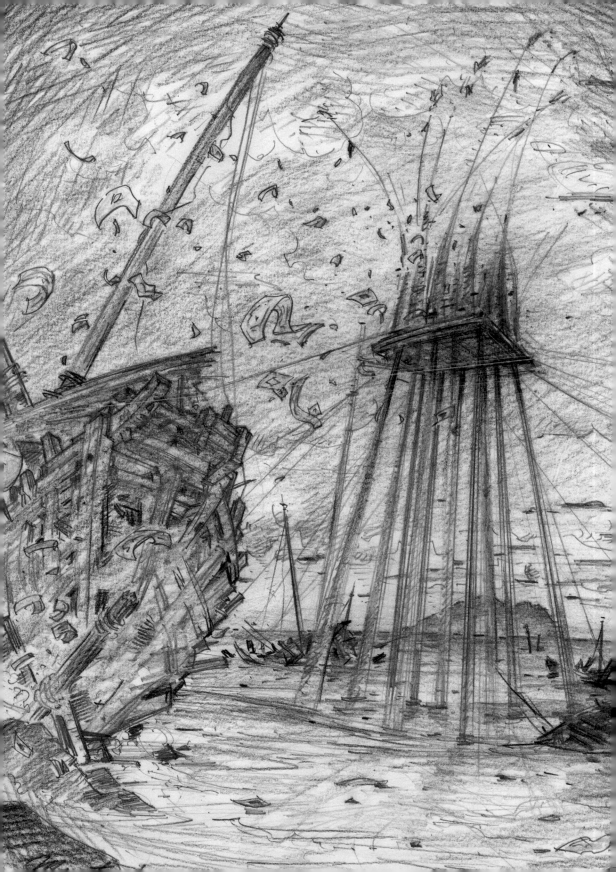

横渡

天險橫阻，不能阻礙追
求夢想的心。經歷了
橫渡的不可測，血液
裡早有海的堅毅氣味。

四面環海的台灣，數百年來，先民帶著盼望和夢想，經歷橫渡黑水溝的險阻，明清時期的海禁，日據時代的隔絕，兩岸對峙的分離，那海的危險不可測、橫阻、隔絕，讓生活在這裡的人，選擇了背海而行，總是與那片海，維持著一種無形的距離。也因艱難涉險的歷史過程，磨礪了性格，從而發展出了一種適應環境的生活方式和對應態度。因此，我們依然可以從這裡的人的生活真實裡，看見一種人與海割捨不開的親近關係。

自己自幼生長在這樣一個靠海這麼近的地方，家中也有長輩以海為生，祖父母更是生活在頭城過港（大坑罟），那個依海的漁村。很慚愧自己對於海，卻沒像地理上的那麼近，卻在心理上有那麼點遠。不過，嗅著海風長大的人，畢竟難以割捨那股海的氣味。當你離鄉時，龜山島影伴隨著海風，目送著遊子，直到吸入鼻腔中最後一點海水氣味，知道離開了家……在你遠遊回來時，急切吸滿肺腑的，依然是那股熟悉的鹹鹹鮮活氣味。它，早成了自己鄉愁的一部分，一種包覆，也遠也近。

我想，我永遠不能也不會忘記，那一片故鄉海的氣味，那海鮮的氣味，那海與人共存的生活氣味，那種若即若離，若有似無，不論多遠多近，依然緊緊跟隨包覆著的鄉情。

灘頭上的碉堡
海防的驅趕，密密的
林子和灰色沙灘阻隔
了人與海的關係。

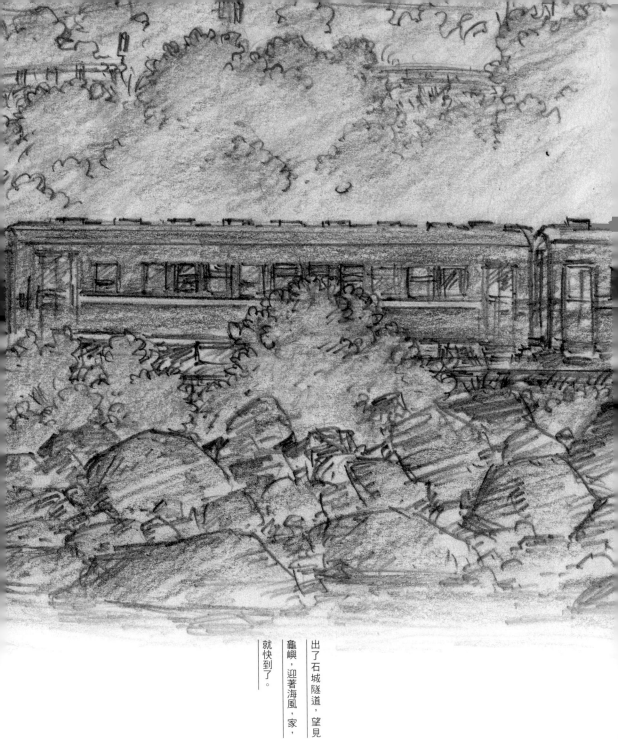

出了石城隧道，望見
龜嶼，迎著海風，家，
就快到了。

記得那海的味道
Toucheng

海洋讓家鄉的市場裡，
永遠充滿著新鮮海產的鮮活氣味。

住在這麼一個沿海有著數座漁港的鄉鎮，吃海鮮從來就是一件再自然

不過的事了，特別是在自己童年的餐桌上。

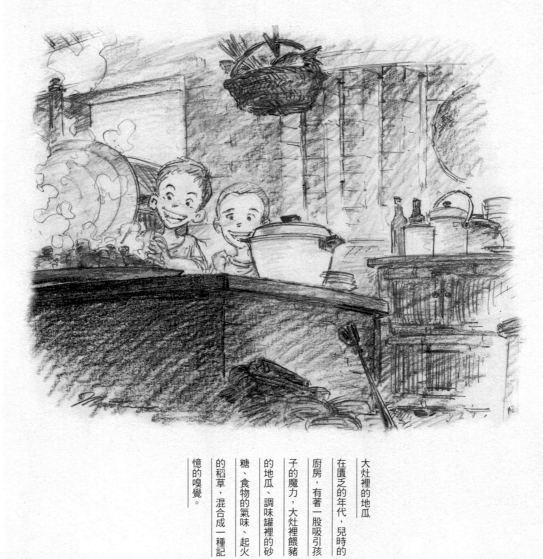

大灶裡的地瓜

在匱乏的年代，兒時的
廚房，有著一股吸引孩
子的魔力，大灶裡餵豬
的地瓜、調味罐裡的砂
糖、食物的氣味、起火
的稻草，混合成一種記
憶的嗅覺。

在那個物質相對匱乏、生活清貧的年代，吃永遠是生活中最重要的大事，家中大人的辛勤勞動，主要也都是為了一家的溫飽。尋常人家，在屋前屋後空地裡，種著一點蔬菜，後院養著一些雞鴨家禽，也是一般人家生活裡常會做的事，院落較大的，再種幾株果樹，都是常見的景致。記得外婆家的三合院廚房挨著茅廁邊，有著一個豬圈，還養著幾頭豬，消化著家中多餘的廚餘，以及從地裡收穫剩餘的地瓜籐葉（豬菜），大灶裡常燜著一大鍋形狀大小不一、淘汰下來的地瓜，用來餵豬的，兒時的我們總會掀開鍋蓋，東挑西揀的，這些香氣四溢的地瓜，常成為孩子們解饞的美味零食。那樣的年代，人不輕易浪費掉一點可資利用的物質，勤奮樸實，愛物惜物，有著一種安適樸拙、認分的生活態度。

平日，除了種些添補生活所需的蔬菜外，家裡養的雞鴨和豬，常是為了一年當中某些節慶祭祀所作的準備，或貼補家用的目的而飼養的，鮮少會殺來吃，吃雞鴨對於當時克儉的生活來說，有那麼些奢侈。因此，從大

海捕來的各式海產，便成了家鄉人肉類攝取的主要來源了。

一般生活中，肉類的來源，就常見的豬肉外，家裡的餐桌，總是充滿著來自就近漁港的各類魚蟹貝類，這些本地容易取得的食材，永遠是家中餐桌上的主角。

那時的孩子，總是會期盼著，在家中每年的年節祭祀，或廟會拜拜時，能嚐到平日難得的滋味，

攀附戲台的支架，窺探後台百態，趕廟集的小吃氣味、祭拜的煙硝，由戲台上繩懸的麥克風宣告著夏日嘉年華的進行。

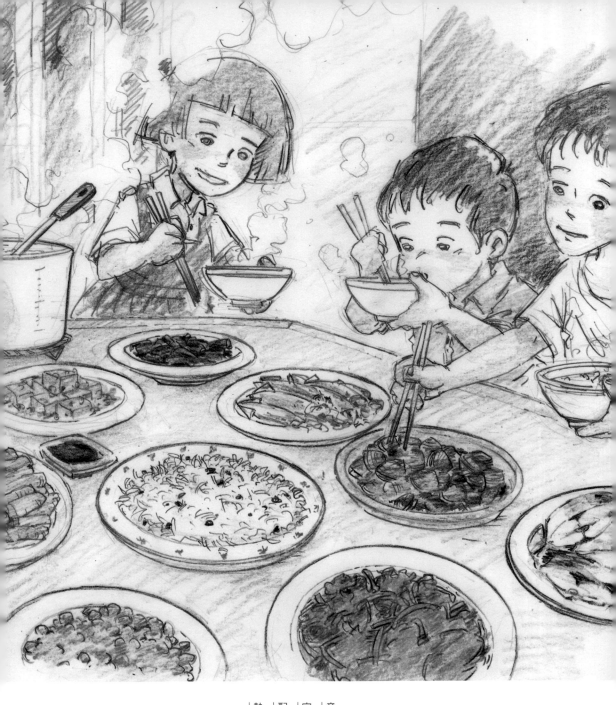

童年早餐

家家自製的各樣醬菜

配著各式海味，全由

熱呼呼的稀飯調和。

每到這個時候，大人們也總是將最好的雞腿部位，留給了家中較小的孩子。

享受著那樣的美好滋味，還有長輩們給予的疼惜，節慶裡特有的喧嚷，焚

香祭儀的氛圍，大人間的交談。雞腿的滋味，早成了節慶歡愉的一部分，

那樣的人情，那樣的肉香，至今仍然遺留在成長嗅覺的記憶裡。

每日清早，勤奮的母親，總會起個大早，為一家人熬煮一大鍋的清粥，

除了一般自製的醬瓜、菜脯、豆腐乳外，一盤加上了些豆豉的清蒸魬仔魚，

就是家中常見的清粥菜。有時會是油炒的有些乾香味的丁香小魚，或油條

切段沾醬油，配上川燙的番薯葉，淋上蒜頭爆香的醬油淋汁，醃製的鹹魚、

鹹小管、醬油鹹蜆仔，那時常見的茄汁鯖魚罐頭，也偶爾會上桌。……還

有難忘的，「大坑罟」嬸嬸的沙炒花生米。那時一般人的早餐，不興豆漿

饅頭，更沒有牛奶麵包，熱呼呼的稀飯，配上鹹鹹的海味，童年的早晨，

就是從這些或新鮮或醃漬的漁產開始的。

經過白日辛苦的勞作，中餐與晚餐的餐桌上，仍舊充滿著各式各樣的

魚料理，印象裡，各種不同品種的煎魚，那是最為常見的料理方式。不管

是鯖、鮪、鯵、鯛，把魚煎到焦黃，放點蔥薑，再淋上些許醬油，簡單的

調味，新鮮的魚，早就是香氣滿屋，胃口全開了。

除了配上了些家常素菜之外，新鮮的魚煮的湯，那更是餐桌上不可少

的天然美味。跟乾煎的一樣，魚湯的料理，依然是那麼的簡單樸實，放上

點薑絲，灑上一點鹽，就像還原大海的本色，毫不矯情的呈現，那本就該

有的真實鮮活。

小時候，對於魚湯在味覺經驗感受上的「微鹹」，大人口中以「甜」

來形容，雖是習慣，卻也曾有些疑惑。如今，「甜」不再是那麼時時能品

嚐的尋常事，明瞭了那份「甜」的滋味，有著長輩們帶著對艱辛面對大海

賜予的禮讚，和自己對童年生活的懷念心境。

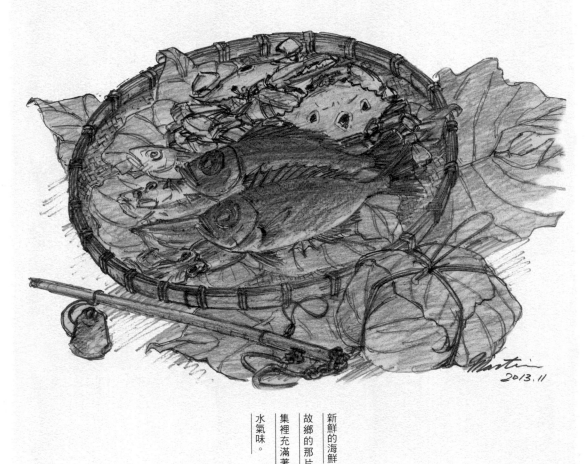

新鮮的海鮮
故鄉的那片海，讓市
集裡充滿著鮮活的海
水氣味。

因家中孩子眾多，食指
浩繁，為節省考慮的母親，
也常為我們準備一種相對廉
價的「箱仔魚」，至今依
然記憶深刻。「箱仔魚」
是將漁獲量較多的魚冷藏儲
存。記得家中常吃俗稱白口
的「箱仔魚」，每回母親總
是煎炸滿滿一大盤的「箱仔
魚」，那經簡單抹鹽過後，
炸得有點焦邊的魚，吃來香
酥，魚肉綿密，每次也會吃
上兩三條，雖然平凡，卻是

淡菜（干仔）
有時會咬下附著在殼
上的海菜，脆脆甜甜
的。

透抽鮮湯
簡單的料理還原大海
本色，滿嘴的清甜滋
味。

知足。

還有一道印象深刻的「甜」滋味，一大碗公豪氣十足的「透抽」湯，足足的料，簡單加點薑絲和少許鹽巴，完全的真實鮮味。透抽有時單炒，有時作為湯料的配角，參在有蘿蔔、白菜、魚丸的湯裡，母親卻有時單獨煮成湯，對於那樣甜美的滋味，也只能在與海幾乎零距離的關係下，才能保有的「甜」味幸福。

鯖魚
身披海的印記，青花、花飛都是牠美麗的名字。

三點仔
飯後的海味點心，吃魚年代的豐盛與滿足。

此外，清蒸小卷、清蒸比目魚、花飛，薑絲乾炒小卷、海瓜子，川燙軟絲、蝦子，煎白帶、竹筴魚、花身仔、紅目鰱……，童年的餐桌上，似乎永遠有著許多識得或不識得的各樣海鮮。

三點仔、紅市仔、蝦姑頭，還有現在較少見到的「干仔」（淡菜），也是童年餐桌上常見的一員。只不過，它們不是拿來當菜吃，而常是作為飯後的海味點

薑絲炒小卷
乾煸鹹小卷，有點焦黃的鬚，混合著淡淡薑絲味，完全開脾。

鮮魚湯
盛了一瓢沸騰過的海水，絲絲入扣薑薑好。

心，一大鍋的螃蟹，一次吃

個幾隻那是尋常的事，全家

大小一面吃著，一面看著電

視閒談。在那個「只好」吃

魚的年代，現在看來卻是無

比的豐盛與滿足。

過去，一般家庭幾乎沒

有冰箱，食物的儲存，不是

醃漬就是立即煮熟，特別對

不耐儲存的海鮮更是如此。

討海的叔叔，常在下了船的

當天，帶著部分的漁獲送到

麵筋罐頭

平凡生活裡的最平凡

滋味，有著最深刻的

味覺記憶。

小魚花生

炒得乾酥的丁香，和

花生是絕佳組合。

家裡來，當天拿來什麼，幾乎就是當日家中的晚餐菜色，吃不完的，就川燙存放，較大型的魚，母親會把魚肉條片撥下，在下次要吃時重新料理。

叔叔每次出海上岸，帶著魚回家，不論多晚，總是要讓嬸嬸下廚，將第一碗最新鮮的魚湯，親手奉上祖母跟前，孝敬老母親。

生長在大坑罟的父親，一輩子鍾愛吃魚，常對著桌上的鮮魚，鼓勵著要我們吃，有些吃膩了魚的孩子，難免露出遲疑的表情，父親總是語帶責難的說著：「這麼好的東西！」不解的看著我們。一直到他的晚年，仍常可以一條煎魚一碗魚湯，吃上一頓飯。海，它就在我童年的餐桌上，就在我不能遺忘的生命經驗裡。

蝦子

無論川燙、蔥爆或油
酥，品嚐它的美味，
不免要以吮指作終。

海瓜子

在海浪潮汐間的沙地
裡，藏著簡單鮮美。

〇三 從那巷子出走

生命源自於海洋，讓大海奪去了生命，

算不算是另一種歸宿？

故鄉那條陸與海之間的灰色沙灘，是生與死的灰色地帶。

廣闊的海洋，蔚藍深邃，浩瀚壯闊，時而溫柔，時而狂嘯。是少年多

愁的孩子，可以默聲不語對望許久的方向，是壯年感懷的男子，可以放肆

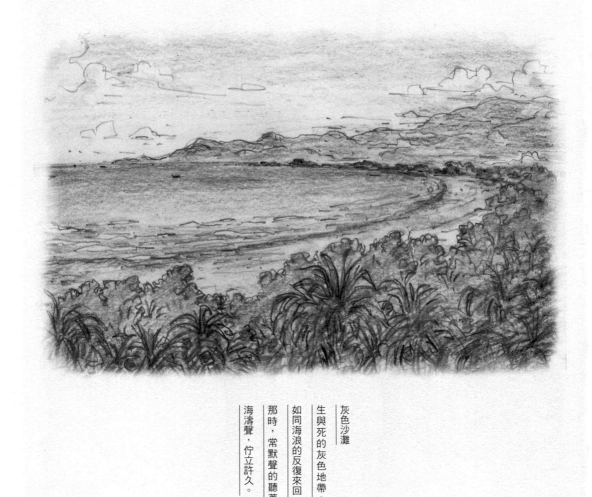

灰色沙灘

生與死的灰色地帶，
如同海浪的反復來回，
那時，常默聲的聽著
海濤聲，佇立許久。

呐喊的地方。

它撫育依傍著它的人們，也會輕易奪去親近它的孩子的生命！

幼時生活的那條巷子裡，曾經有過這麼一條年輕生命，因著它的不可測而消失了。

在我還未入學，懵懂的年紀，住的那條靜巷。

在一個略顯悶熱的夏日，太陽已有些斜照，屋影遮罩著部分院落的午後，先

靜靜的巷，賦予我駛出這個院牆的起始動力，想著劈波斬浪，航往未知風險的大洋。

前的一陣雷雨，讓平日安靜的巷弄裡，透著一股不尋常的氣氛，從大人的低聲交談中，隱約知道巷子裡才發生的事，不敢多問，也不懂得問，只是靜靜的等待著即將發生的事。

屋前的院子，離巷子約莫還有十幾二十公尺寬吧！對於院外的動靜，也不是可以輕易知曉的。面對著阻隔院巷間的那道牆，只是想像著，剛發生憾事的那一家人，正為著

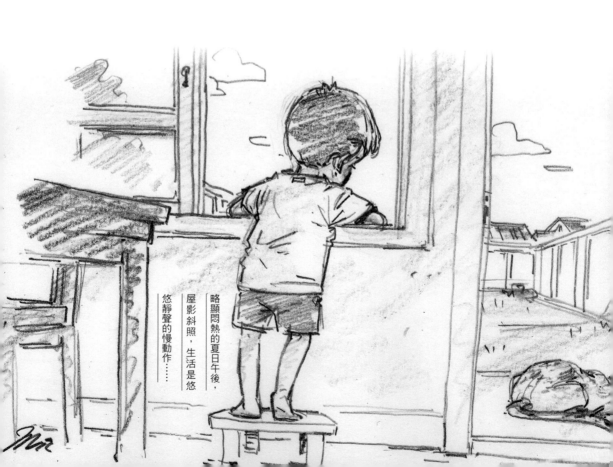

略顯悶熱的夏日午後，屋影斜照，生活是悠悠靜聲的慢動作……

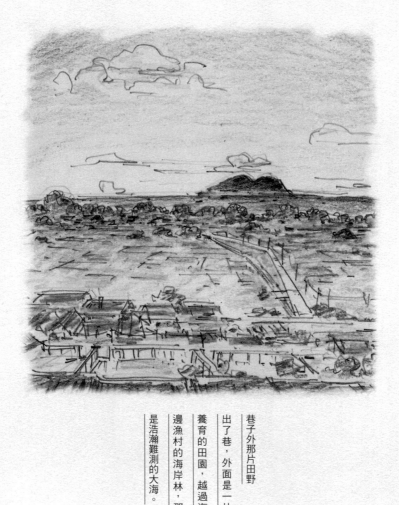

巷子外那片田野
出了巷，外面是一片
養育的田園，越過海
邊漁村的海岸林，那
是浩瀚難測的大海。

這個意外，傷心飲泣的模樣，及前來關心或協助的親友的進出走動，還有街坊間的低語，一切安靜且低調的進行著；想像著那位小哥哥，曾面臨的驚駭無助，想像著巷子外頭，那片田野的不遠處，寶藍色深邃多變的大洋，依然翻攪著。

平靜的巷弄裡，開始有了不尋常的躁動，禁不住的好奇，想起身往外探去，剛從院外回來的母親，阻止了自己的舉動，輕扶著我的臉，往家的方向走去，忍不住好奇的心，還不時回頭張望著牆外。母親靜默的進了屋，我停住了腳步，一點點恐懼的心，讓院外的聲響擴大了它的分貝，我凝住了！

習俗上，因有犯煞之虞，大人總是忌諱孩子接觸外人喪葬祭儀，但好奇心理，仍讓我想像著巷內正在發生的事。

漸漸的道士手中的法器聲，夾雜著細碎的人聲逐漸清晰。靜默的巷，

這時卻帶著一股神祕而低沉的氣息。那原本不被允許觀看的景象，卻因扛工的抬舉動作，從那一人高的圍牆上浮現，引路的招魂幡隨著風，搖擺著略顯乾枯的竹葉梢，引導著那個即將離去的小木棺，沿著圍牆上沿，微微的起伏移動著，往巷子外逐漸遠去，消失眼前。雖然整個歷程不長，眼前的這一幕，至今依然清晰。

人生第一次感受到離死亡那麼的近，望著一個小小生命，慢慢的出了這個巷，再也不會回來了，對於生命的無常，不忍提及他的消逝，只認他是一次永不回頭的出走。

民國七十年間的一個夏天，另一起發生於同一片海灘，一個捨身救人的往事，一位溫姓少年，一人救起數名男童，最後因精疲力竭沉沒海底。

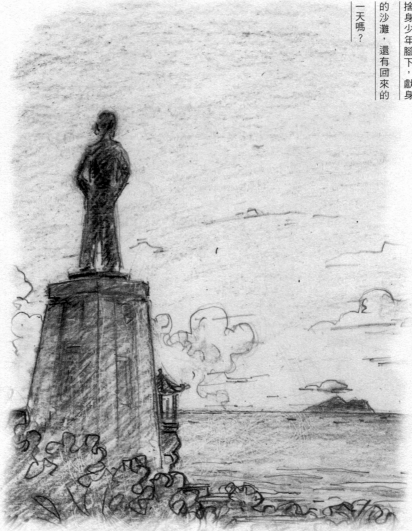

義人溫文龍

捨身少年腳下，獻身
的沙灘，還有回來的
一天嗎？

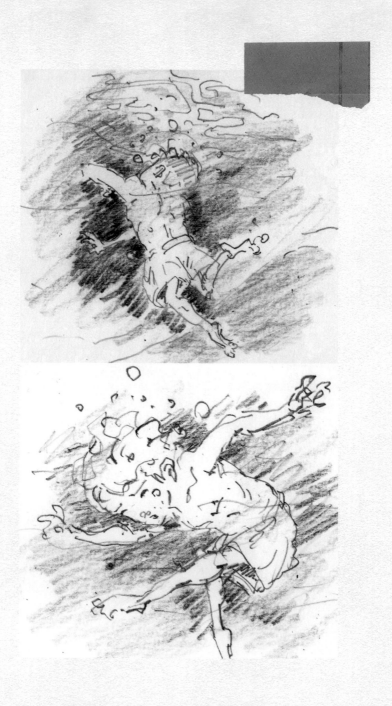

在那個教育裡推崇犧牲小我捨身取義的年代，少年的捨身，想來不會是為了什麼獻身的理由，只是胸懷一股珍惜生命、忠厚正直的秉性，讓他義無反顧的投向大海，留下想念他、傷心惋惜的父母親人。隔年，鄉人為其在就義的海堤邊，立了塑像，以義人稱之。

如今，那片少年捨身的海灘，因為人為建設的原因已然消失了，不住拍岸的海浪，就在他塑像前的海堤下怒吼著，沙灘不見了，那個生與死的灰色地帶不見了，那個不知愁為何而來的少年可以對望凝視許久的海灘沒有了，記憶從此缺了一個口子，隨著時間流逝侵蝕的，早已不再只是沙了！

少年時的自己，曾也有過身陷俗稱「流巷」離岸流的驚險經驗。也是一個夏季的午後，跟隨著幾個同伴到海邊戲水，過去也曾聽父親對海流的提醒，自己也會留心岸上的目標，但徜徉於大海的欣喜，早讓自己偏離方向，脫離了同伴而不自知。就在一個沒頂的踩空，驚駭的第一時間，本能

的水光是那樣的明亮，帶著
邃幽暗的海水，讓抬頭看見
眼，極力尋找方向，背後深
可以著力的地方。不敢閉上
下意識的下潛，讓自己有個
時，腳尖踢到海溝邊的沙，
來，就在無助揮動四肢的同
好，瞬時一陣恐懼感襲了上
間等待，知道自己的水性不
掩蓋了呼喊聲，似乎也沒時
有些距離，何況浪濤聲可能
身旁只我一人，呼喊同伴還
的游動，卻毫無改變，發現

恐懼和求生的本能，手腳並用的沿著海溝斜坡爬出了海面，一時毫不遲疑的上了岸，慶幸自己只是在邊緣，而當下第一時間的反應，沒讓自己陷入更大的困境中。

沿著沙灘走回了同伴的身邊，本想訴說自己方才的經歷，卻看見大夥兒仍在海浪間盡情嬉鬧，不想獨自留在岸邊，於是再次下水，但再也不敢離開大家，直到傍

晚時分到來，回家的這一路上，腦中依然重複著那個短暫過程，不知為何，也未再提及此事，更不敢對著父母說起那天的下午。

後來，從那個人生初始的巷出走，駛向巷外廣闊未知的大洋，人海茫茫、前景未明，無論是劈波斬浪，滿載而歸，或是帆破船漏，帶著傷痕；不論是到達彼岸，或是上了此岸，對於正在停泊的港灣，依然有著滿懷感恩的幸福感。

逝去的生命，流逝的沙，有人一去不再回頭，有人消逝了任人憑弔，有人幸運的回上了岸，繼續在此岸流連。而那道灰色的地帶，從也未曾停止過，那一次次生命的徘徊，就在那短暫尋求的瞬息間，或許，他們都見過同樣湛藍明亮的水光，找到各自無從選擇的歸宿。

午後院落

暖陽讓院子鋪上了一
層金粉，屋頂的投影
漸漸向草坪延伸。

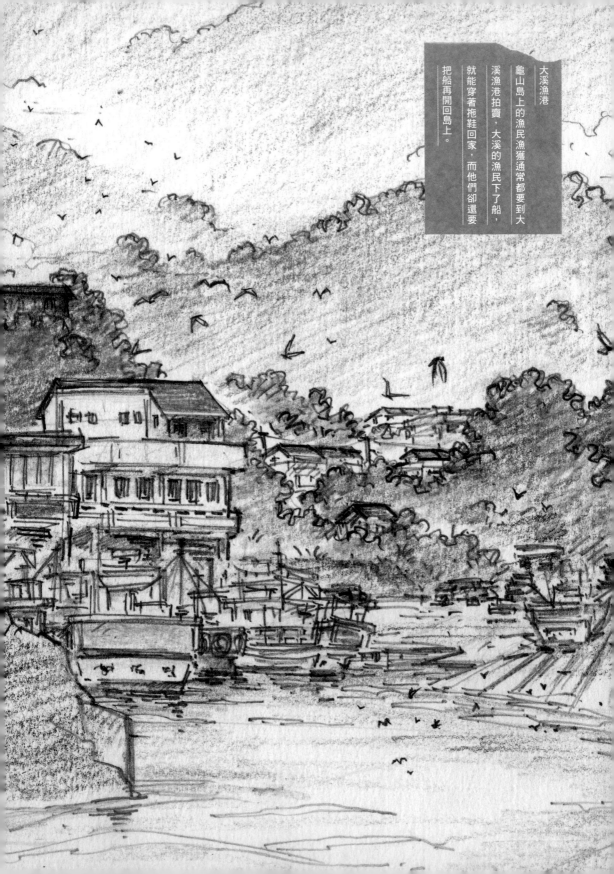

大溪漁港

龜山島上的漁民漁獲通常都要到大溪漁港拍賣，大溪的漁民下了船，就能穿著拖鞋回家，而他們卻還要把船再開回島上。

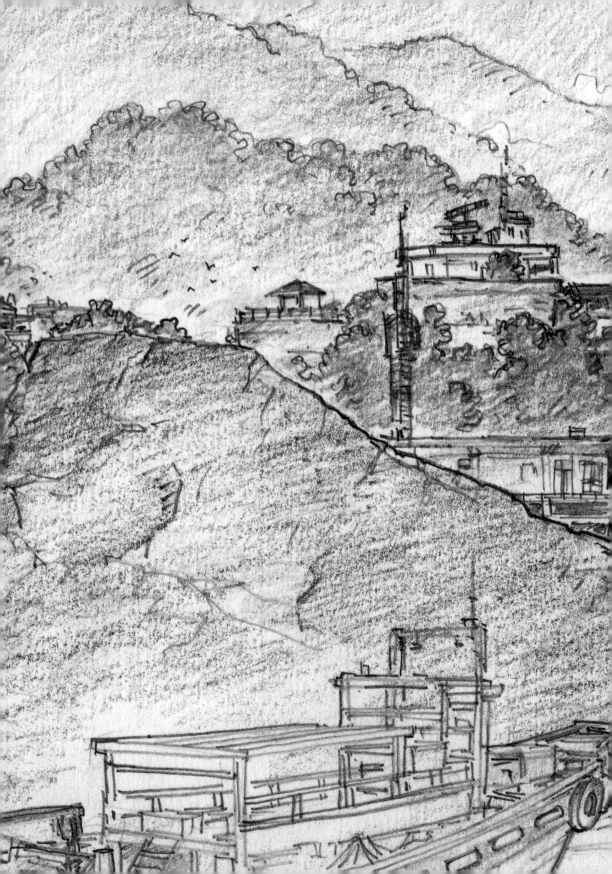

○四

龜・來的人

經驗過遷徙的人，還能在新的落腳地，時時張望著曾經的來處，

也是一份難得的幸運吧！

那是一場襲擊平原的颱風（蘇迪勒）剛過後的三天，一早從台北出發，

目的是到頭城大溪，去拜訪一群從龜嶼遷徙來的人。

從出了雪山隧道開始，沿途一向綠意青翠的故鄉山景，都因著那一夜

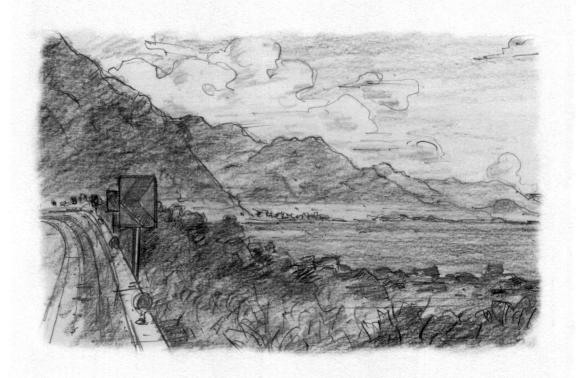

薄霧中的大溪

給眼前的美景和自己
短暫獨處的機會，遠
遠望著薄霧籠罩的大
溪。

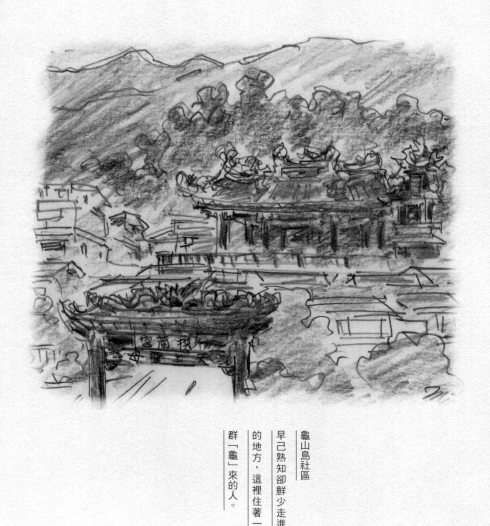

龜山島社區
早已熟知卻鮮少走進
的地方，這裡住著一
群「龜」來的人。

的狂風驟雨摧殘，面海的一面呈現出一片焦黃的褐色，只有孤懸海上的龜山島，依然靜靜的陪伴，熟悉的一路在我的右邊。因一路的少車順暢，很快的過了橋板湖，在接近蜜月灣前的一個公路彎道，遠遠的望見籠罩著一層薄霧的大溪，不自主的在路肩停下，給了眼前的美景和自己幾分鐘的獨處。

大溪的龜山島社區，是一個早已熟知也多次經過，卻鮮少會走進逗留的尋常地方，為了不要遲到失禮，也想重新靜心感受一下這個地方，早想好好利用早來的一點時間，獨自在社區裡閒散的走走。

平日的社區，比我想像的來得安靜，社區內沒見到幾個人，偶爾碰見幾隻對著不速造訪的陌生人保持警覺、低吠兩聲的狗，自己就像是個無禮闖入者。於是把腳步放慢，退出了警戒區，往社區中的信仰中心，位於背

山高台上的拱蘭宮走
去，立於廟前恭敬的合
掌禮拜，見廟廊下，一
位坐在躺椅上住在社區
的長者，驅前說明來
意，閒聊了幾句，便轉
身向著大海望去。

印象中，是第一次
上到這廟，從廟前高台
廣場望去，越過下方社
區的屋頂，淡灰藍色帶
著水氣的龜山島影，像
是一座立屏，孤懸在一
道霧氣飄浮的海上，有

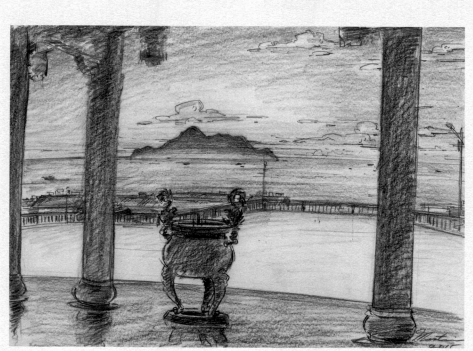

著一股迷濛的仙氣。

心中設想著，這群在數十年前迫於現實遷徙來到此岸的人，曾滿懷不捨背帶著鄉愁，又不知何時才能再重臨它懷抱的離家人，那樣的近在咫尺，又遙不可及，每日對望的心情。

那些曾經存在於不同時空，也是因各種無奈的原因，必須被迫拋棄原鄉的人，是否也都有幸，如同龜山島的這群人一般，可以日日對望著自己已經遠離的家鄉？龜來的人，此時憑欄遠望著就在眼前的故里，那時歸不得的遺憾，是否也能得到心靈歸去的部分補償？！

相約的時間到了，穿過高台下捷徑，來到社區的活動中心，等待自己的是里長伯與一位已退休的老船長。

其實，對於討海的一切自己很是陌生，要如何開始了解他們，自己並沒有特別的想法，原就有本著一種隨意旅行的意外期待。剛剛的社區巡行，倒讓我想安靜的聽聽他們說說自己，讓自己不設定目標的，從中試著去體會他們的真實生活感受。

經簡單的介紹之後，很快的竟像久別的朋友一樣，他們隨興的聊起了討海生活的艱難，用著討海人特有的

大嗓門和爽朗氣，說起了討海的一切，不管是關於海的，關於網，關於魚，關於天氣、海流，似乎永遠有著聊不完的話。對於一輩子的生活方式，島嶼上的討海人，與天爭，與海爭，說這是跟大海拚命；看天氣，看海流，有著我們永遠無法體會的生存能耐；看著季節逐魚而生，隨著海潮流變，有著堅韌拚命中的柔軟順應。

說起了春分過後，內流強勁

外流穩；入秋之後，東北季風將起，外流強勁內流穩的規律，他們不斷選擇著與海爭鬥的最佳位子，依然還是以龜山島為界，這樣年復一年的圍繞著這個島嶼而生。

雖然對於他們所說的一些名詞，我不全然理解。或許，也覺得這些並非自己真正想搜尋的，不願隨意打斷他們的描述，只想暫時靜靜的體會這一切。面對著眼前的這群來自龜山島的人，我卻倍感親近，似乎看見了父親一輩相同的氣息，那飽歷風浪又充滿著生命力的一群人。

後來聊起了他們對漁業的擔憂與不平，聊到近海的定置漁業，說起了過去在島上的往事，說起曾經在龜尾潭中，利用「草梳」（一種潭底的水草，詢問於他們也不知如何說法）圍堰捕魚的情景，那是一種利用潭底水草結草圍堰、慢慢推草聚攏、小範圍的抓魚方法。一時，我還以為自己聽

到一種龜山島特殊的捕魚方式，欲再詢問，兩人相顧而笑，說那只是兒時的玩樂而已，不愧是海的孩子，連玩樂都是如此的貼近生活的真實。

後來，再次造訪時，退休的金章船長，說起了還住在島上時的一段往事。入冬十月，蘭陽平原進入了濕冷的季節，島嶼佇立海上，為平原擋下了第一道的冷冽冬雨，說是在這段時節，島上密林會有大量蟾蜍下到水潭邊下蛋繁衍，說起了這個雨叫做「蟾蜍雨」，村人會趁時去捕捉下潭的蟾蜍，然後就近水潭岸邊直接處理，踩去頭腳扒去了皮，帶回下湯。聽聞有一段時間，來了一位女尼，在島上結廬普渡眾生，每望見這個景象，必涕泗縱橫追出，手中持刀作勢揮舞，口中唸著「你們殺牠，我若殺你們如何！」的話，聰福里長也附和那個加上薑絲煮湯的鮮甜滋味，也許當年的匱乏，覺得甜美，今日相同情景，將敬謝不敏。

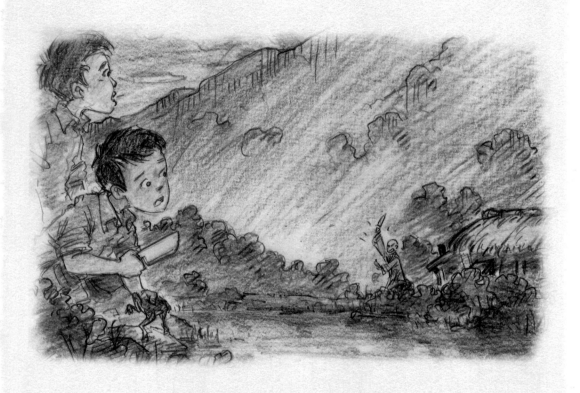

蟾蜍雨

每年入冬十月，時值
山上的蟾蜍下潭繁衍，
島上的人稱這冬雨為
「蟾蜍雨」。

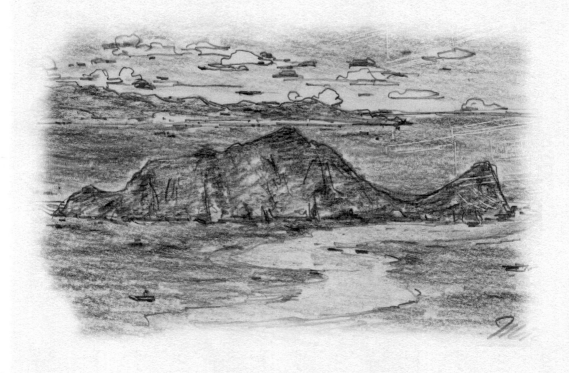

對望

從此岸望彼岸，由彼

岸望此岸，龜山島人，

有著平原上的人難得

對望的經驗。

過去他們生活在島上，龜尾潭是唯一的淡水來源，村子也是依著潭而建，村人除了捕魚維生，還會利用龜頸比較平坦的地方種植蔬菜或地瓜。

村裡只有一所小學，若孩子要再升學，就得到頭城找熟人親戚借宿，讀書看病對他們來講真是不易。島上的漁民漁獲通常都要到大溪漁港拍賣，大溪的漁民下了船，就能穿著拖鞋回家，他們卻還要把船再開回島上，落錠停泊於龜尾礫灘岸邊，換舢舨回家，從年輕就討海的里長伯，說起了這段過往的生活情景。若是遇颱風來襲，或每年季節魚汛需要時，常得把船開到南方澳去停泊避風或作業。

這群來自龜山島的人，生長在龜嶼，終年生活在飄浮不定的海，逐海浪而生，漂浪早有著某種命定，從他們的先祖選擇了這座島嶼就開始了。

漂泊的人，必須依偎著不變的信仰，才能有安定的心。那座立於山邊，跟隨著島嶼人遷徙的拱蘭宮庇護著這群人，再次造訪，我立於神明前，誠心合掌，滿懷祝福這群遷徙的人。

漂泊的心，有了安定之處，龜來的人，也已有了歸來的幸福。

此後對我，這裡已不再只是經過，可以是停留。

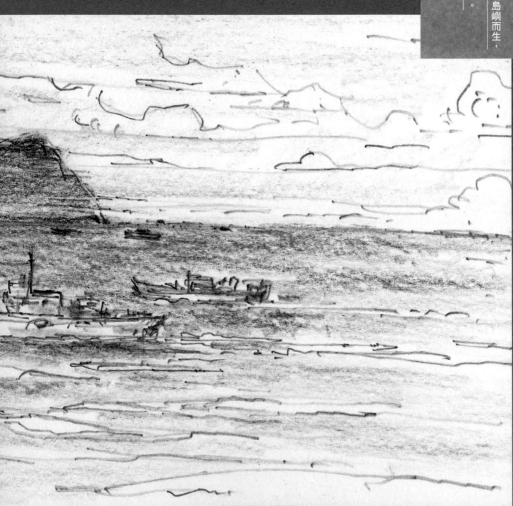

〇五 島嶼百合

你，生長在島嶼，任海風吹襲兀自散發著清香；

那一夜，黑風惡浪掩沒的只是你的形體，

你那清香猶在，就在春天海風再起時。

龜山島，宜蘭人的共同鄉愁，生活在這個平原上的人，從一睜開了眼，

這個島嶼就無時無刻的存在於生命當中，像親密的家人，難捨的親情，陪

宜蘭人的鄉愁

舊稱噶瑪蘭的蘭陽平
原，三面環山、東面
大洋，孤縣海上的龜
山島，有著宜蘭人難
以割捨的鄉愁。

伴著每一個宜蘭人成長，你就長在這個心靈島嶼。

有天，就要遠去了。它，脈脈目送著遊子，安慰著恨然的心，總是不捨的，眼眶濕潤，直到不情願的離開了視線之外：回家之時，看見的第一眼，也是它的身影，依舊默默望著，早已等候多時，給予你溫柔的眼光。激盪不止的心，恨不得奔迎向前，投向它的懷抱，細數著身處他鄉的委屈與思念心

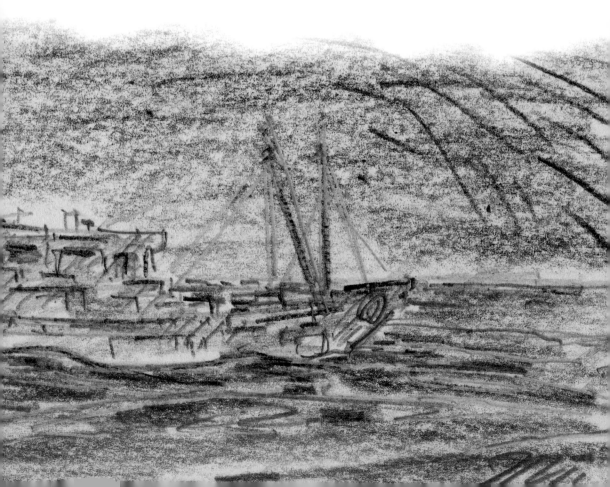

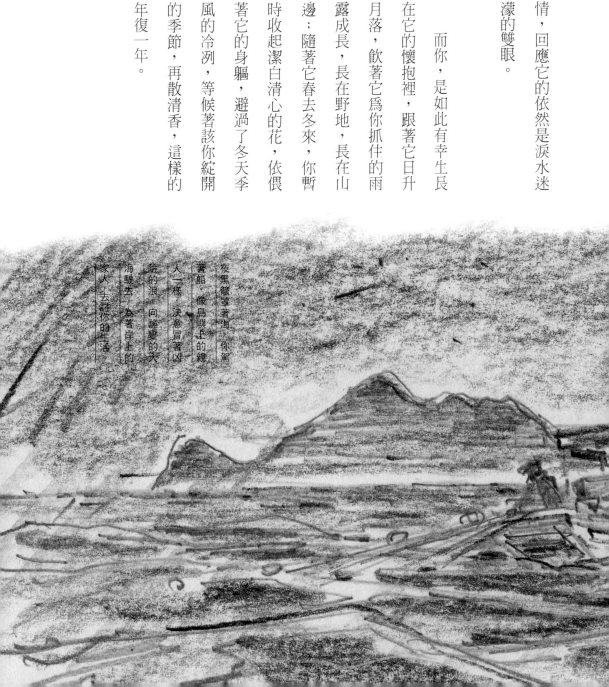

情，回應它的依然是淚水迷濛的雙眼。

而你，是如此有幸生長在它的懷抱裡，跟著它日升月落，飲著它為你抓件的雨露成長，長在野地，長在山邊；隨著它春去冬來，你暫時收起潔白清心的花，依偎著它的身軀，避過了冬天季風的冷冽，等候著該你綻開的季節，再散清香，這樣的年復一年。

夜黑籠罩著海，你駕著船，像島嶼上的親人一樣，決意冒著凶險的浪，向詭譎的大海駛去，為著岸上的家人，去討你的生活

有一年，那本該你綻放的季節，夜黑籠罩著海，你駕著船，像島嶼上的親人一樣，決意冒著凶險的浪，向詭變的大海駛去，為著岸上的家人，去討你的生活，夜海的疾風巨浪，卻掀翻了你的船，在島嶼的暗影下，失去了你的生命。

這本是一個甦醒的季節，你卻不幸的消逝了。對於向海討生活的漁人，暗黑的大海，有如黑夜的不明與難測，這樣的命運，似乎是，向大海討生活的你們，必然要面對的賭注。我依然特別惋惜你的生命，那全因著你，在討海人的黝黑外表下，卻有著追求藝術完美的純淨靈魂。

那是一個發生在約二十幾年前的傷感往事，一位生長在龜山島的年輕漁夫，在島上百合盛開的四月的一個夜裡，與兄長駕著一艘小型單拖漁船出海，在離大里約兩、三海浬的近海，從事夜間漁撈作業，因拖網絆攪，又遇風浪，拖網漁船不幸翻覆，被大海奪去了性命。

船難

在島上四月百合盛開
的一個夜裡，惡海奪
去了一個質樸富天賦
的年輕漁人生命。

他在念完了島上唯一的一所小學後，跟許多同鄉的人一樣，以討海為生。年少時，隨著島上居民一起遷徙到了頭城大溪的新社區，繼續隨父兄過著與大海搏鬥的漁夫生活。不過，平日他藉著出海的空暇時間，拿起了畫筆，描繪著故鄉的景色，雖未受過良好的藝術訓練，但憑著與生俱來的天賦，質樸而富有天趣，自由不受牽絆的表達著對故鄉的依戀，和他內在對生活的熱切追求，卻因一次無法挽回的覆船事件，永遠斷絕了他的天分。

得知此事是個偶然，一次分享探訪龜山島社區的消息後，有人與我提及這個美麗故事，說起她曾經有聽聞過關於漁夫的事，聽說他常回到島上描繪野生百合和故鄉風景，但後來漁夫走了，說她不能忘懷在報導中見過漁夫注入思鄉情感的畫。初聞時，對於這樣的簡單描述，卻滿懷著好奇和想像，也許自己也畫畫的原故，似乎已能體會年輕漁夫追求的心思，因此

心中湧起了強烈探訪的念頭，於是，決定再次造訪一趟龜山島社區，去尋找這個美麗故事的真實。

又來到了龜山社區，見了之前認識的里長，初問起，大概是時間有些久遠了吧！似乎不是那麼多人知道這事，和事件的細節原委，也沒人知道是否還遺留有其他的作品。先是被一位社區婦人告知，在拱蘭宮廟旁山壁上，有著一幅漁夫畫的壁畫，於是迫不及待的先去探個究竟，那畫中畫著龜山島，海上有兩艘漁船，遠方能望見本島山形，看來非是寫生的作品，牆面因時間過程，略顯退色，有些牆面水泥已剝落，又因上方的樹影，更顯得斑駁。

幸運的是，見到之前探訪過的老船長，他原是漁夫的堂兄，也曾參與當夜拖拉翻船的救援，經簡單問詢後，說起拱蘭宮內，也就有著一幅漁夫的畫，於是懷著期待跟著他的腳步去了廟裡尋訪。一進拱蘭宮，廟內左廂

牆上，果然有著一幅他的畫，是一幅水墨山水，畫中竟也題字落款，畫兩側還掛著一對竹匾，刻著「同舟共濟、逆水行舟」兩句話。見到眼前的畫，很是欽佩年輕漁夫，在無師自通之下，雖未盡圓熟，卻已有幾分功力。

雖是見到了畫，卻也有些失望，因更想看到那位朋友所說的野生百合和龜山島風景。於是，再次求助於老船長，能否試著拜訪漁夫的妻子，看看家中是否還有其他的畫，但船長有些遲疑，擔心這樣的舉動會觸及傷心往事，而在場的人似乎也沒見過那些畫，更不知還有沒有保留下來，心想著這樣的打探是否恰當。從他們的描述當中看來，這事對漁夫的遺孀，曾帶來很大的傷痛，自己也猶豫不敢勉強，但強烈想一睹究竟的想法，還是再次讓我提出想試試的念頭。

於是，隨著里長伯，尋訪了漁夫的家。走進了社區，簡單的詢問了坐於屋下的鄰居。因一路走來時的思索與忐忑，這時里長伯的叫門聲，卻顯

得特別大聲，讓我有些示不安，深怕叨擾了她的平靜生活，小心翼翼的等待

著，心想如果對方顯出不耐，我就離開，不再打聽了。

屋內應門而出的婦人，就是漁夫妻子，有些膽怯的，我說明了來意，

深怕觸碰了她的傷感回憶，不敢多所打探，只表明仰慕漁夫的畫作，央求可否一見原作。不知是自己的和顏懇切，或是難得有人好奇丈夫的畫，她的態度比我預想的要來得和善積極。

入了屋，家中客廳已有兩幅畫，徵得同意，跟著她上了三樓，眼前堆放著一些雜物裡，散置擺放著，或靠或落的，我翻動倚

靠著牆邊的畫，見到了一幅描繪龜山島的油畫，類似我在廟邊牆上見到的壁畫。並不知自己還能再看到什麼，隨意的從表層翻動，看見了一些你畫的水墨花草鳥獸、蠟筆畫，幾張未完成的鉛筆素描，那是主人還來不及完成的。

一方面顧慮著自己的不請自來，不好意思讓她翻箱倒篋，再來，也想已見識到了聽聞中漁夫畫的龜山島了，於是與她攀聊了幾句，表達感謝她與我分享了丈夫的畫，沒多作停留，辭別走出了她的家。離開後，想起沒問起是否還有野百合。

回程中，想起從聽聞到探訪，到見識的過程。想著一生討海為生的漁夫，在與大海搏鬥的黝黑外表下，仍不懈的追求潛藏內心的美麗執著，想著那島上經歷四季風霜烈陽的花，經驗黑夜惡浪的人，此時依然還散著清香，就在我們又再次提及時。

那沒見到的百合，就如同沒見到過的漁夫一樣，留在心底的想像更加美好。

我已不想知道有沒有那幅野百合的存在，也不再想尋找它。從我聽聞百合時，就是帶著想像而來，我還要帶著想像而去。

島嶼百合，依舊迎著日升月落，冬去春來，開在島嶼山巔，開在野地，沐迎著太平洋的海風，在每一年該它的季節。

我想……我知道，他一直都在島上。

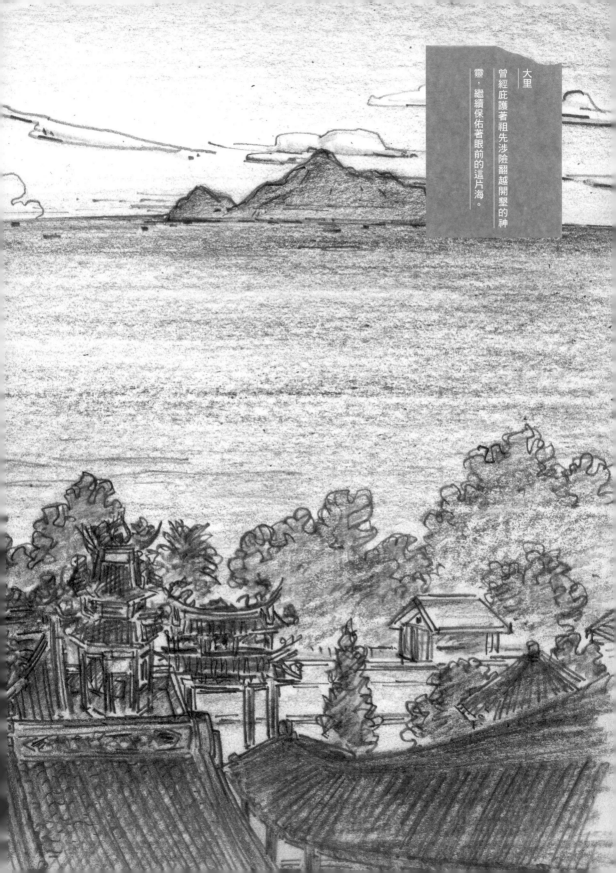

大里

曾經庇護著祖先涉險翻越開墾的神靈，繼續保佑著眼前的這片海。

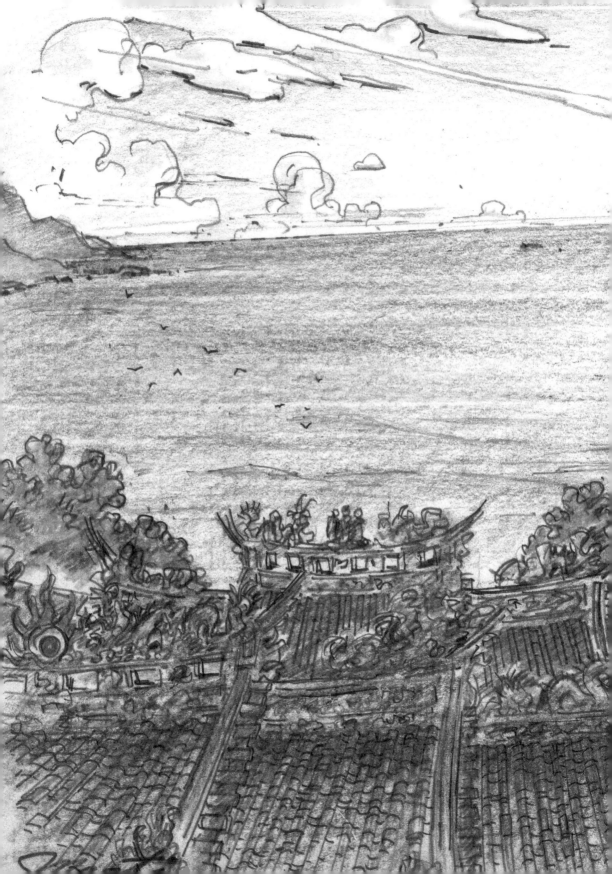

〇六 大坑罟的 抓鬼煮油

崇拜神明畏懼鬼，生活在鬼神之間，

敬天畏鬼，人，才能活出人味。

當人說「敬鬼神而遠之」時，要遠離的正是人。「鬼」，人所歸，人

以人的醜惡像，塑造了鬼，真可謂人嚇人嚇死人哪！不知敬畏鬼神的人，

自認不怕人，即會做出不是人該做的事來。

虔誠

那時生活的人，都帶著一種敬畏天地的樸實與濃郁的人情，在面臨災厄病痛，求助無門時，求神問卜自然成了尋求慰藉和救贖的重要途徑。

過去的人，因知識較不普及，生活艱難困苦，衛生條件匱乏，在面對太多人力所不及的現實。

特別是生活在濱海漁村與海討食的人，常年面對著變幻不定、時而狂風巨浪、時又熾熱無風的大海，隨時帶著無常與恐懼，充滿著敬畏的心。對於自然環境裡晦暗不明的地方，也是常存著不安和疑慮。於是面臨災厄病痛、求助無門時，求神問卜自然成了尋求慰藉和救贖的重要途徑了。

因此，漁村裡外多有崇拜各種神靈的寺廟，一年到頭，除去為了一家溫飽辛勤勞作之外，各式各樣家中和廟宇的宗教祭儀不斷，祈求得以無災無難，平安順遂，那時生活的人，都帶著一種

敬畏天地的樸實與濃郁人情。

父親生長的大坑罟，百年前烏石港還在時，須從鎮上的慶元宮（媽祖廟）前碼頭，擺渡過河港才能到達，因而也叫「過港」，這裡的居民大多以近海捕撈漁業為主，農業為輔，而村頭村尾較具規模的廟宇就有三座，以一個千人左右的漁村來說，信仰在他們生活中的重要性，可見一斑。

過去在這個貧瘠的漁村，曾流傳著一個「抓鬼煮油」的風俗，就是在村里遇上有疫病災厄無法解釋時，就會請出廟宇裡的神明，由四人抬著神轎，前頭有四人各舉著一把「罐仔燈」引路，神轎後頭跟隨著兩人一前一後扛抬著盛滿熱油的油鍋，油鍋側邊有一位具靈驗的村中頭人，手執一壺烈酒，後面跟著一些村人（或是等待換手抬轎的人），他們信任著村中神明的感應引導，在村內不定路徑的繞行，進行著除穢制煞的抓鬼儀式。

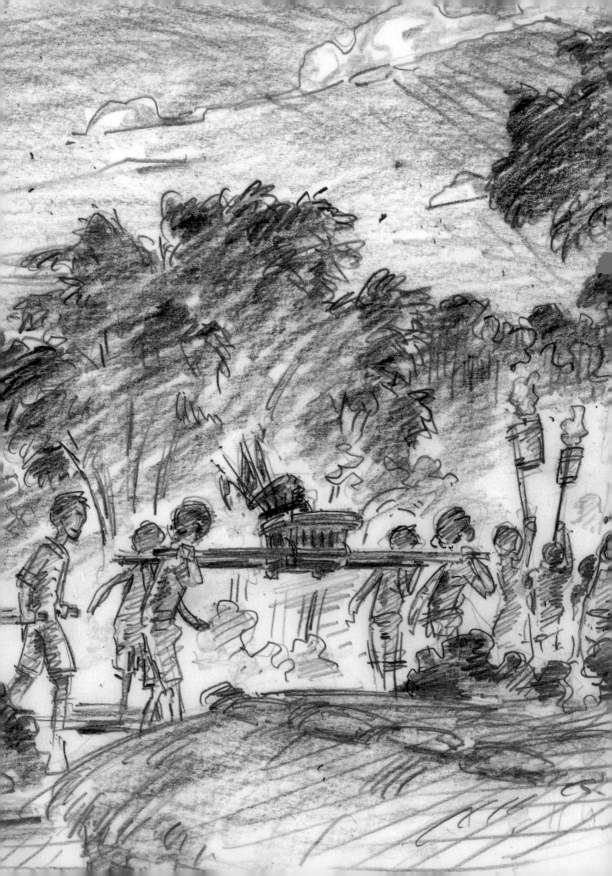

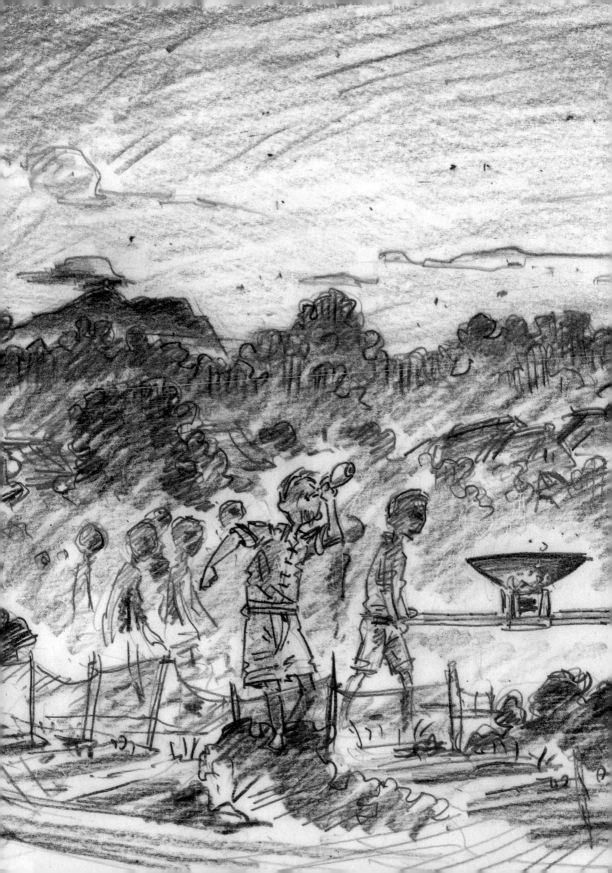

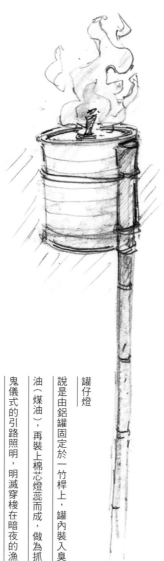

罐仔燈
說是由鋁罐固定於一竹桿上，罐內裝入臭
油（煤油），再裝上棉芯燈蕊而成，做為抓
鬼儀式的引路照明，明滅穿梭在暗夜的漁
村內。

那「罐仔燈」說是由鋁罐（可能是鳳梨罐或奶粉鋁罐）固定於一竹桿上，罐內裝入臭油（煤油），再裝上棉芯燈蕊而成。除了廟裡的神轎外，將燒著炙熱火碳的爐子，擺放在倒翻過來的小竹凳內，再在竹凳兩側固定上兩根竹子，方便扛抬，最後再把滾燙的油鍋放置於爐上。

據家族中長輩描述，早期村子裡沒什麼路燈，一到了夜晚，村裡頭一片漆黑，村民這時總是繪聲繪影的，認為陰暗處定有不乾淨的東西存在。

又說起了，曾有人夜裡在村裡行走，經一處竹叢間，路中橫著竹莖，想貪

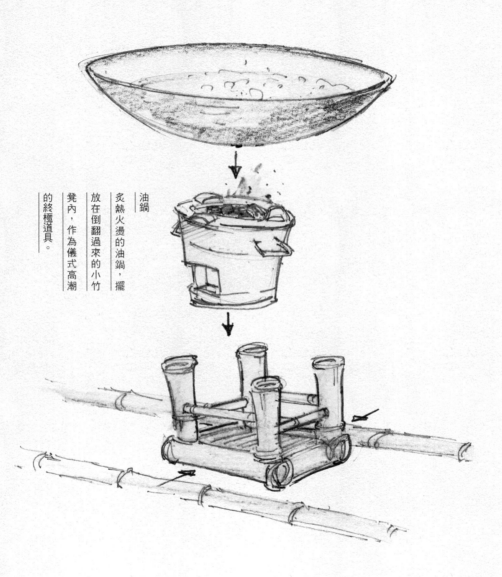

油鍋

炙熱火燙的油鍋，擺放在倒翻過來的小竹凳內，作為儀式高潮的終極道具。

方便直接跨過，被瞬間彈起的竹子帶上竹梢的聽聞。這位不識字的長輩，

在提及這些舊事時，依然還是顯出一種深信的認真模樣，讓我從中看見了

父祖輩們，在面對鬼神時的敬畏和樸實真誠態度。

因此，「抓鬼煮油」的儀式，大多是在夜間進行的。

在黑夜籠罩的漁村裡，一群純樸的村民，依賴他們的信仰，相信著故

鄉的神靈指引，撐舉著晃動明滅的燈火，伴隨海堤後方那傳入村內的夜濤

聲，以敬畏又略顯不安的心，抬著時快時慢、時浮時沉的神轎，穿梭在那

個帶著幾分詭異且神祕的夜裡，寧靜的村子，這時能聽到的只是巡遊隊伍

行走在沙地小徑上的腳步聲了。

那提酒壺的人，一路便挨著油鍋邊，跟隨著信仰的神明，在行進間，

還不時邊走邊抿著手中提的酒。也不知是神靈應驗，還是人心趨勢，神轎

總是繞巡於村中陰暗不明之地或隱晦竹叢間，每有感應之處，或亢奮或滯

延停待。這一趟走下來，早已略顯醉意的人，是真有靈驗，還是幾分微醺

帶來的靈感，油鍋旁的持壺人，此時停住腳步，凝神靜聽酒意暫消，高喊

著「抓到了！抓到了！」，口中鼓含著的醇洒，立即對著鍋中滾燙的熱油噴去。剎時，轟然竄起一團青紅火焰，抓鬼的儀式，也就這樣煞有其事的完成了。此時，人抓到鬼的興奮低呼，是否也夾雜著驚慌竄奪的惡鬼驚駭聲，也就不得而知了！

據告訴我這傳聞的同鄉大哥說起，村裡的人，有時也會抬著神轎，到鎮上的藥房，依神明指示買藥，那樣的年代，人能依賴的不多，

有的只是深信不移的信仰。

　　問起一位八十多歲的過
港長輩，說起他在年少時，
也曾親眼目睹抓鬼儀式的進
行，但後來就再也沒見過，
看來這已是六、七十年前的
光景了。

　　想像著當時的生活情
景，現在看來，或許有些無
知和迷信的成分，但同時也
透著一種純樸詼諧的想像，
有著一份人情純真的美麗。
他們在貧困匱乏的年代，極

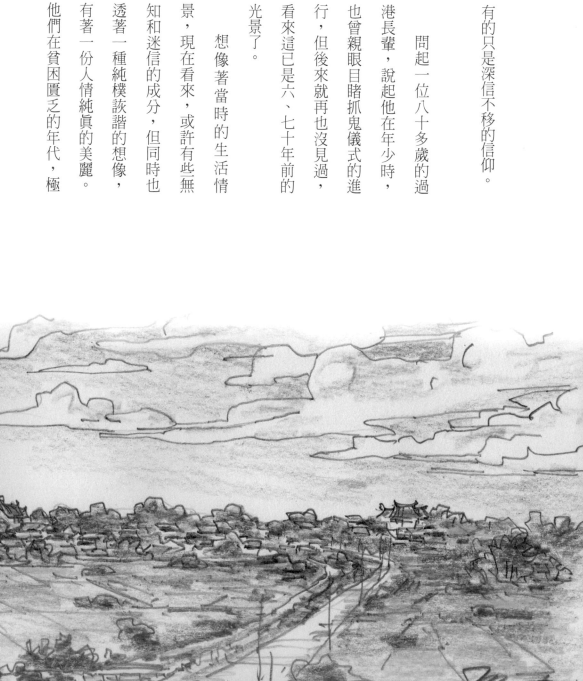

力追求平安幸福的單純舉
動，依然可以體會到面對生
活的某種無奈，但在困乏的
面前，仍以積極面對的態度
接受一切，有著一股堅韌的
生命力。

敬畏天地，必然崇敬自
然，敬畏鬼神，使人良善。
這群海的子民，以敬畏面對
未知，以樂觀積極面對生
活，充滿著「人」的純粹真
實。我愛那份質樸帶點野性
的簡單，我想念那個有如赤
子的純樸年代。

信仰
早期「過港」的居民
大多以近海捕撈漁業
為主，農業為輔，面
對自然環境的難料，
信仰就成了他們生活
中重要的一部分。

〇七 海邊的孩子

寬闊的大海，有著近乎無限的寬容，
光腳丫是沙灘的入場卷，孩子就是這其間無慮的精靈。

再沒有比到海邊更自由無拘的記憶了。

夏日的海邊，強烈的吸引著愛玩的孩子心，燙腳的沙灘，也無法阻擋

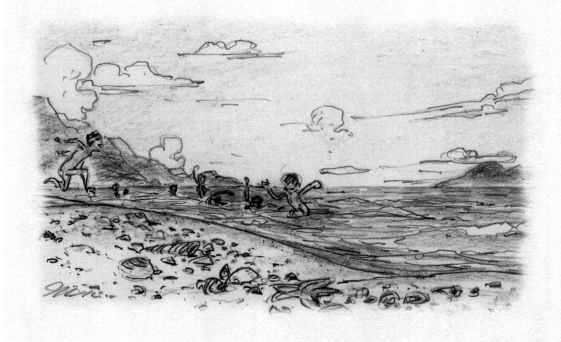

沙灘

再也沒有比海邊更自
由無拘的記憶了。

住接近海浪的慾望，穿過遍長著咕咾仔（黃槿）海岸林的林投樹通道，撿

拾海岸邊可以套腳的袋子或破木屐（那時的孩子，平常很少穿鞋），或是

手持一瓢水，邊跑邊淋著沙地，就為了通過那超過百米的滾燙沙灘，到達

大海。

海浪拍打不及，有些濕潤的沙岸邊的貝殼帶，就是這場奔跑衝刺的終

點線。奔向那看似沒有動靜的灰色沙灘，此時突然一陣騷動了起來，滿地

的沙馬仔（沙蟹），受到這突如其來的驚擾，逃竄入沙洞內或奔入海浪中。

炙熱的沙灘，讓抬腿跨跑的孩子，扔下了手中腳下的牽絆，興奮嬉鬧的跳

入海浪中，玩水逐浪、堆沙堡、抓沙蟹，這是童年最難忘的生活情景。

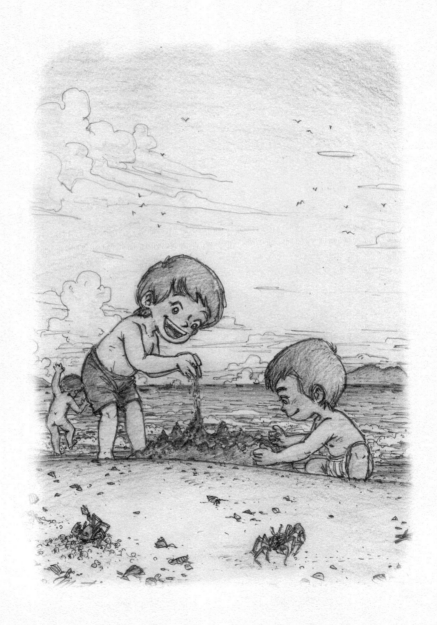

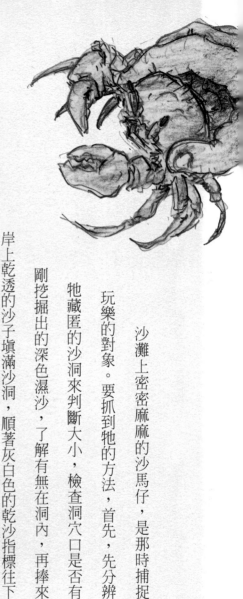

沙灘上密密麻麻的沙馬仔，是那時捕捉玩樂的對象。要抓到牠的方法，首先，先分辨牠藏匿的沙洞來判斷大小，檢查洞穴口是否有剛挖掘出的深色濕沙，了解有無在洞內，再捧來岸上乾透的沙子填滿沙洞，順著灰白色的乾沙指標往下挖約一個手臂深，等碰到蟹殼時，一手按壓，一手清除四周的沙，抓住蟹殼提起。

有時，也會在傍晚準備一個鋁製水桶，埋入沙中，桶口與沙灘平，丟入幾隻小魚或魚湯，用腥氣引來沙蟹，等玩完了水，過些時刻，總能有所收穫，當晚也就有一道美味了。不過，大部分的時候，都是抓來把玩後，就放回大海。

被海浪打上沙灘上的貝殼，堆積在沙岸一線，參雜著各種不同螺貝及珊瑚碎塊。女孩們喜歡撿拾美麗多彩的貝殼，利用貝殼頂上的小洞，穿上媽媽縫紉機上的線做成項鍊、手鐲。

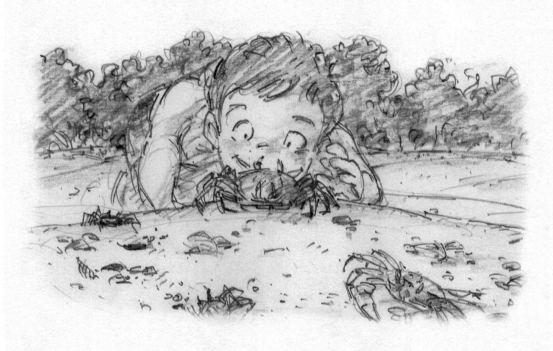

抓沙馬
判斷好了有蟹的洞後，
取乾沙填洞，順著灰
白色的指引下挖尋蟹
蹤。

在海浪潮汐間的沙地，以腳挑動沙子，沙子裡多的是白色或淡黃帶點粉紅的海瓜子。

海邊的孩子，利用生活周遭的材料作為玩樂的資源，哪能少了沿海岸的防風林，抗鹽防風的林投，普遍灌木作為家院、菜園和花生田的圍籬，是一種生活周邊尋常的植物，孩子們會摘下葉子，刮去葉邊的刺，去掉葉脈，編製成帽子、提籃，做成小喇叭。

林裡高大的咕咾仔，除了能用來包草仔粿之外，花瓣也可以編成黃澄澄的

林投葉

林投葉刮去邊刺葉脈，可以編出各種玩具，海邊的孩子自然的玩。

蝦子。

大坑罟靠南面的海水浴場四周，除了面海一邊的林投，和遍長沙丘上的馬鞍藤，防風林內主要就是木麻黃，那時候樹林下都是沙地，沙地上鋪落著一些枯黃的木麻黃細條狀乾葉和掉落的毬果，林內棲息有許多的鳥類，偶爾也會在林中發現灰褐色雜紋的野兔。

那時最常去林中探險，抓停在樹幹上，漆黑鞘翅上，有著白色斑點的星天牛，一節白一節黑的鞭狀觸角，煞是美麗。

星天牛
漆黑鞘翅上的點點
星，有童年最美的記
憶線索。

海邊的孩子
在清貧簡單的生活裡，
海邊孩子有著陽光沙
灘、碧海藍天的自由
幸福。

陽光、沙灘、海浪，不息的海風，皓藍的天，海邊的孩子，在清貧的生活裡，其實也有著另一種自在的幸福！

生活在大坑罟的「過港囝仔」，生長在海邊，工作生活總離不開海，黝黑的外表下，總帶著　股機靈、勇敢、樂天的自然野氣。

當鎮上的孩子被告誡遠離大海時，我卻一直羨慕著他們跟海的親近關係。從小看著他們，總是覺得他們不同於鎮上的孩子，而且似乎能一眼分辨。我們叫他們「過港人」，他們也稱我們「頭城囝仔」，好似隔著那片田野，就存在著兩種不一樣的人。

每年，只有在暑期時，應父親的要求，回到大坑罟叔伯家幫忙收割時，能短暫當個真正的「過港囝仔」，跟著他們下田，跟著他們打赤膊，理所當然的可以自在的當個海邊的孩子。在農作結束之後，能自由的穿過祖母家後院的林投通道，再下海玩耍，直到夕陽西斜，伴著落日餘暉，在祖母

家後院的絲瓜棚下晚餐，這暖烘烘的情景，從來就是我最美好的記憶。

「過港囝仔」，有著比鎮上孩子更多的家中勞動，那片天天面對的大海，應該就是他們樂觀的原因，牽罟、漁撈的勞作，以海為生，應該是他們勇敢的理由，相較艱困貧苦的生活現實，使他們更加機靈。

村子裡的重要信仰中心帝君廟，與位於「汕尾」供奉李府千歲的威靈廟，每年固定時間拜拜的「跳過火」儀式，能看出「過港人」承襲他們父祖輩在艱困生活中的磨礪，帶種自然野氣的生存力量。

記得小的時候，去祖父母家，那時的村子大部分都已是磚造房，但仍有一些竹篾編牆的茅草屋，不過大多已作為存放漁網農具使用。聽老人家提起，他們幼年村子裡大多是土塊厝，造屋的土塊是用剁碎的稻草，和著黏土做成。茅屋是以山上採來的山棕（蛇木）立柱，在竹編的牆上，塗抹上和著牛糞的土。

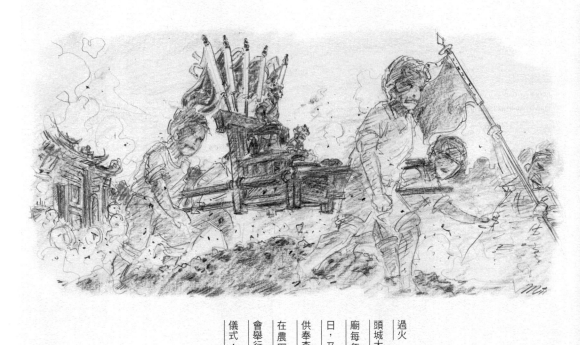

過火

頭城大坑罟協天宮關帝
廟每年農曆正月十三
日，及位於村內線尾
供奉李將軍的威靈廟，
在農曆十月六日，都
會舉行傳統的「過火」
儀式，祈求平安。

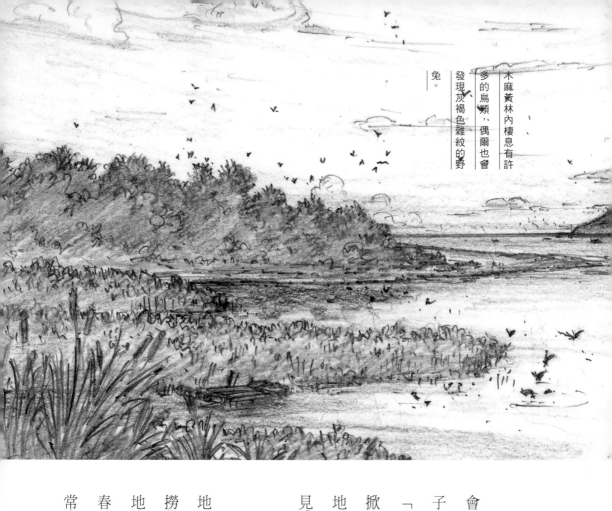

木麻黃林內棲息有許多的鳥類，偶爾也會發現灰褐色雜紋的野兔。

每逢颱風季節，大浪常會漫過天然海堤淹進了村子，特別是村子靠北邊的「汕尾」，此時難免屋倒瓦掀，與鎮上相隔的那片田地，也早已是汪洋一片，只見成排歪斜的電線桿而已。

村內一般人並非都有田地，平日仍以牽罟、近海漁撈作爲生計。有時幫著有田地的人收割，漁事常集中於春夏季節，冬季海象惡劣，常常處於無事可做的狀態，村

中的帝君廟，這時就成了村民尋得慰藉、聚會閒聊的地方。生存條件的貧

瘠，自然災害的侵擾，可想當時村人求生的不易。

父親在世時，並不常提及幼年時的艱難，偶爾說起家境的清苦，也只

是淡淡的一派認分態度。那時沒有自家的地，父親與兄弟們，得到別人家

收割後的田裡撿拾稻穗，到港口附近的石空山上砍材火，有些在村子裡的

孩子，會提著一只麻袋，備上一根好使的木棒，到靠近小鎮西面山下的「芭

樂林」（現在的拔雅里）一帶挖「番薯青」，那是一種地瓜田收穫之後遭

留在田地裡、或斷或落、有些要發新芽的番薯。也曾聽說，父親年輕時，

因為貧困，不辭路途遙遠，有過徒步翻過大里的草嶺古道到九份採金的往

事。

那一代的海邊孩子，有著我們不能完全體會的艱澀生活，使得他們有

種面對生存的堅毅韌性。雖然困乏，強烈期望掙脫生活的困境下，依舊能

保持著樂觀卻不貪婪的秉直。

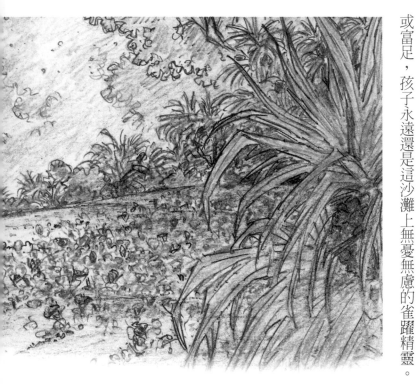

現在，那一道串連起過去記憶的海岸沙灘已消失了，新的沙灘重新堆積在烏石港北面的外澳海邊，新一代的海邊孩子，有著自己新的與海親近的方式，那大海還是一樣寬闊，腳丫子依然重複的印在沙地上，無論貧困或富足，孩子永遠還是這沙灘上無憂無慮的雀躍精靈。

大坑罟靠南面的海水浴場四周，除了面海一邊的林投，和遍長沙丘上的馬鞍藤，防風林內主要就是木麻黃。

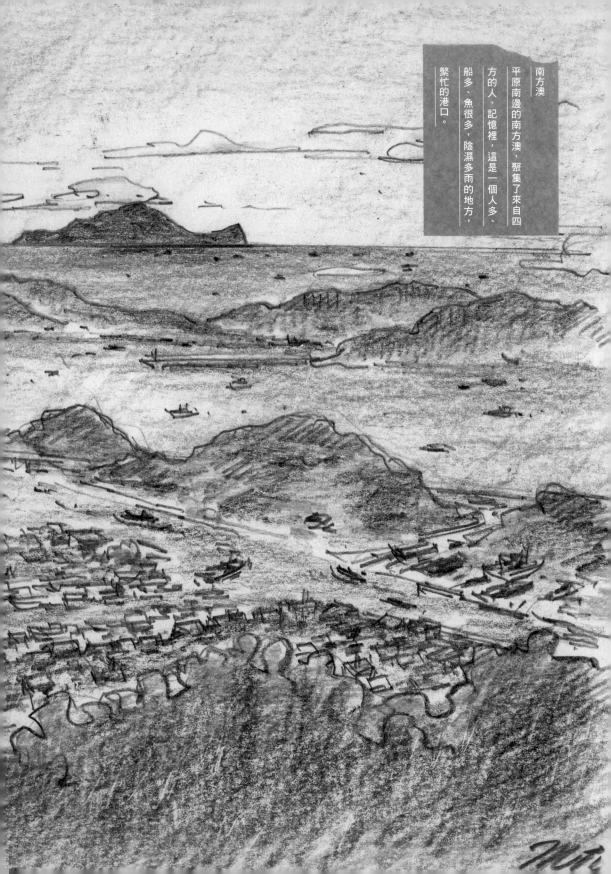

南方澳

平原南邊的南方澳，聚集了來自四方的人，記憶裡，這是一個人多、船多、魚很多，陰濕多雨的地方，繁忙的港口。

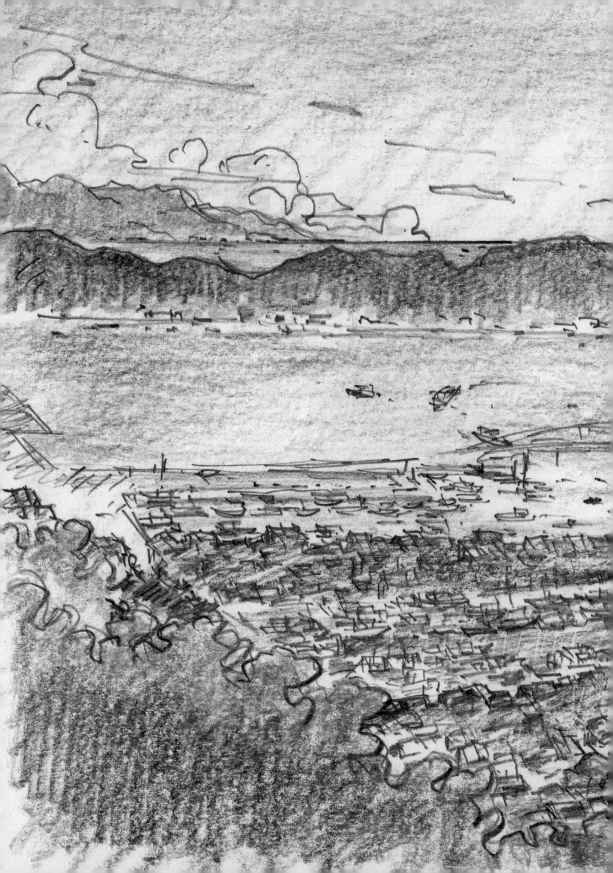

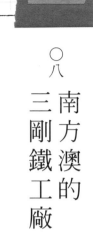

○八
南方澳的
三剛鐵工廠

黑潮流經的港口，吸引來豐富的魚群，

也聚攏了來自四方的人，在此有了共同的生存命運和千金情義。

「南方澳仔」，是一個在童年時期能知道地名的最遠的地方。

小時候住的頭城十三行，出了老街，往新路（開蘭路）的菜市場走，

在開蘭路與開蘭舊路的叉路口，有個巴士終點站，這裡總是停靠著往來於

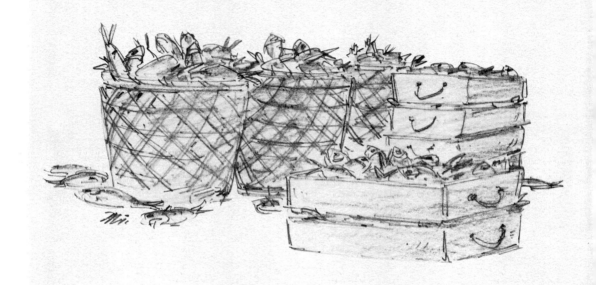

滿簍的魚

豐富的魚源造就了興

盛的港口，聚攏了人，

發生了故事。

頭城與南方澳間的巴士，那時的自己，從沒到過南方澳，也沒出過這個小

鎮，並不了解那兒有多遠，只知道那是一個公車會回頭的地方，是平原的

頭和尾，對幼年的我來說，是個既遙遠又未知的遠方。

曾在少年時期，跟隨過父親初次到過那裡，對於南方澳一直的印象，

就是那是一個很會下雨，地總是濕漉漉的，人船擁擠，空氣中總是充滿著

鮮魚海味的熱鬧漁港，是家中討海的尾叔下船後，坐火車回家後，給我們

送魚的地方，一個童年想像的海之角。

百年來，從日人發現近海漁源豐富，為了開拓這片海洋資源斥資開建

開始，這裡就一直不斷移入來自不同地方的人。

從日治時期的日本人、琉球人、朝鮮人、及部分漢人與平埔族；到光

復後，來自台灣本島各地，及大陸撤台的各省移入者，到如今大量的東南

亞漁工，以及因生活不易的討海人，普遍的外籍婚姻。曾在此生活過的族

群不知凡幾，其所經歷的族群變遷，儼然一部台灣移民史縮影，是蘭陽平

原特殊的族群融合合地。

由於黑潮所帶來的豐富漁業資源，經戰後的持續發展，南方澳在約民國五十年，漁業盛況達到了高峰，那前後的二、三十年間，在居住面積不過才二平方公里的南方澳，最多時曾聚集了約三萬的居住人口，上千艘漁船停泊，還有來自周邊其他漁港的船隻，常年聚集著大量的捕魚人，追逐著不同季節的魚群，吸引著來自各個地方的淘金者。

從九月的鏢旗魚，到最大宗

鯖魚

黑潮在秋冬之際，把牠帶入這個港口，成就了這裡的興衰過程。

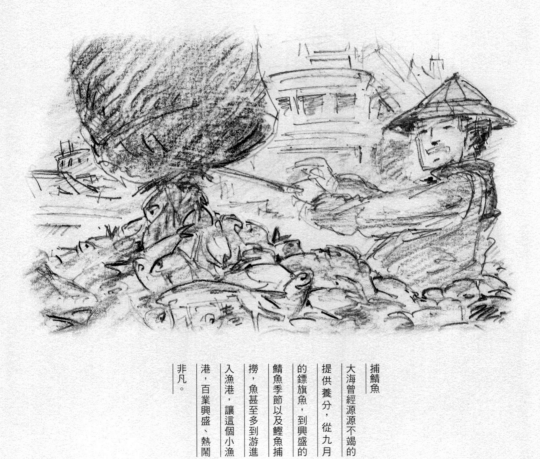

捕鯖魚

大海曾經源源不竭的
提供養分，從九月
的鏢旗魚，到興盛的
鯖魚季節以及鰹魚捕
撈，魚甚至多到游進
入漁港，讓這個小漁
港，百業興盛、熱鬧
非凡。

的青花魚（鯖魚）季，一直到連龜山島漁民捕完「飛烏」後，也來加入戰局的捕「煙仔」（鰹魚），那時上岸的漁獲都是現金交易，讓這個小漁港，百業興盛，熱鬧非凡。其間各種造船、娛樂、餐飲，百貨齊聚，最多時小漁村曾擁有「神州」、「南方澳」與「東南」三家戲院，整個漁村充滿著蓬勃朝氣。

據「三剛鐵工廠文物館」廖大哥的描述，那時海裡的魚真的很多，漁船滿載漁獲回港後再出海捕撈，是常有的事，有時最後一趟回港時間過晚，無法賣掉漁獲，因當時儲存不易，又再載回海上傾倒的也有，魚甚至多到游進了漁港內，可直接下網捕獲。另一位家族經營造船廠的大姐也聊起了，因漁源豐富，有漁船忘情超載發生意外的事。那時，大海裡的魚很多，什麼魚都能抓，只要你有本事，撈到的就是你的了。在那個相對清貧，生活不易的年代，這個漁港有著改變生活的無限可能，吸引著那些充滿著鬥志的討海人。

因為漁獲豐富，每到魚汛收穫期間，有些居住在平原上其他地方的人，也會遠從宜蘭、冬山⋯⋯等地，來到南方澳漁港從事一種「撿魚」的行為。他們會騎著腳踏車，帶著魚簍提袋，不辭路途來到漁港邊，等待著滿載漁船回來，在漁港岸邊，看著進行交易中，一簍簍裝滿鮮魚的竹簍，撿拾著從滿溢竹簍上滑落下來的魚，裝上自己腳踏車後座自備的魚箱竹簍，把裝滿鮮魚的提袋綑綁固定，然後，一路交賣於沿途經過的魚販或市場，賺取額外的利益。

那時一般的工作收入比較微薄且固定，大海的取之不竭，豐盛的漁獲，豐富了這座

漁港，只要不是從魚簍上拿的，掉在地上的都是撿的，漁民也不會在意，對於「撿魚」的人，這是一件值得辛苦跋涉的事，大海的開闊贈與，滿足了渴求的港口，也滋養了平原上的人，我們有幸擁有這一片豐盛的大洋。

這樣豐盛又充滿機會的港口，吸引著來自各方的人，像魚群跟隨黑潮一樣的來到了南方澳。

在這個時期，廖大哥的父親，也像其他懷抱著希望的人一樣，在民國三十九年，來到這個新興的漁港，受雇於當時的「喜生鐵工廠」任車床師傅，而與林、馮兩位有著類似教育及經歷背景的朋友結為知己。由於此後各自成家，隨著孩子的接連出世，固定微薄的收入，使生活漸感壓力，為著擺脫貧困的現狀，追求美好的未來，三個各有專長的年輕人，商討著創業的可能。但何來多餘的創業資金呢？三人於是決定利用下班後的時間，在廖家的自宅，加班做些漁船上常用的零件消耗品或整修「合金軸承」等

手工工作，籌措創業資金，三人常堅持工作到凌晨，才各自騎著腳踏車回家，爲了共同理想，就這樣埋頭苦幹了幾年，憑著手上的好技術和拚搏的精神，總算累積到第一筆創業資金。

這個創業的動機，當然引來老東家的刁難，於是於民國五十一年，離開了「喜生」，成立了「三剛鐵工廠」，開始他們沒有回頭路的艱辛創業歷程。草創初期，面對著老東家及其他對手的競爭，三人以誠懇、認眞的工作態度，不久就在南方澳的漁業界打出小小的知名度，這時處於黃金時期的南方澳，也給了這三位充滿追求理想願望的年輕人一個機會。不眠不休的工作和高超技術，也解決了許多漁民客戶的難解問題，打下了名聲，總算站穩事業的根基，有了自己的一片天。

正在三位股東都預期著前途一片光明時，民國六十一年五月，廖桑（廖心賀）因工作意外驟逝，家中妻小頓失依靠，其餘股東，不但未將其股份

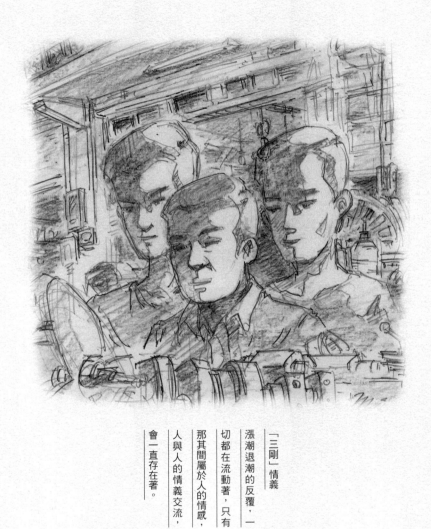

「三剛」情義

漲潮退潮的反覆，一切都在流動著，只有那其間屬於人的情感，人與人的情義交流，會一直存在著。

剔除，並且請其遺孀到工廠擔任會計一職，以扶養三個在學的小孩長大成人。當時林桑安慰著廖太太說：「嫂子請別擔心，大家共同繼續努力，只要我家的孩子能長大，您家的孩子也一定能長大。」身為廖家長子的廖大哥，談起這段往事，對於三剛鐵工廠對自己及其家人的養育之恩，依然充滿著感激之情。

七〇年代後，南方澳的漁業逐漸走下坡，產業盛況不再，「三剛鐵工廠」也同樣面臨著衰落的宿命。八〇年代初期，與廖大哥父親歷經辛勤創業的馮、林兩位老股東，也因年邁與時代轉變的現實，「三剛」黝黑的身影，在滿是海產店的海港邊，已然顯得突兀而孤單。

民國九十三年的二月底，「三剛鐵工廠」終於承載著一代人奮鬥的歷程，走到歷史的盡頭，結束的當天，最後離開工廠的七十八歲的林添金，移動著老邁的腳步，轉身回頭向上下了幾十年的樓梯恭敬的深深一鞠躬，

並向那斑駁的樓梯說一聲：「感謝你為我服務了四十幾年啊！」，接著鎖上大門，在門口又仔細的端詳回味了一會兒，才騎上那輛老爺摩托車離去。

為了感念「三剛」的養育恩情，不忍父輩創建的心血，廖大哥於是獨力爭取保留鐵工廠，成立了「三剛鐵工廠文物館」，開幕當天廖大哥載著已經病重的馮輝通參觀文物館，病重的他已經無法用言語表達任何意見，不過從眼神可以看出他對於工廠內改變的驚奇與讚許，兩個多月以後，「阿通師」便與世長辭了。

我與廖大哥結緣於縣內的一次文化活動當中，初次見面，對大哥的豪爽留下了深刻印象。面對一個素昧平生的陌生人，他卻能毫不保留的與我分享了他所知關於西鄉隆盛在宜蘭南方澳的故事，就像一個熟識的人，令我感受到他的無私分享與親切隨和。

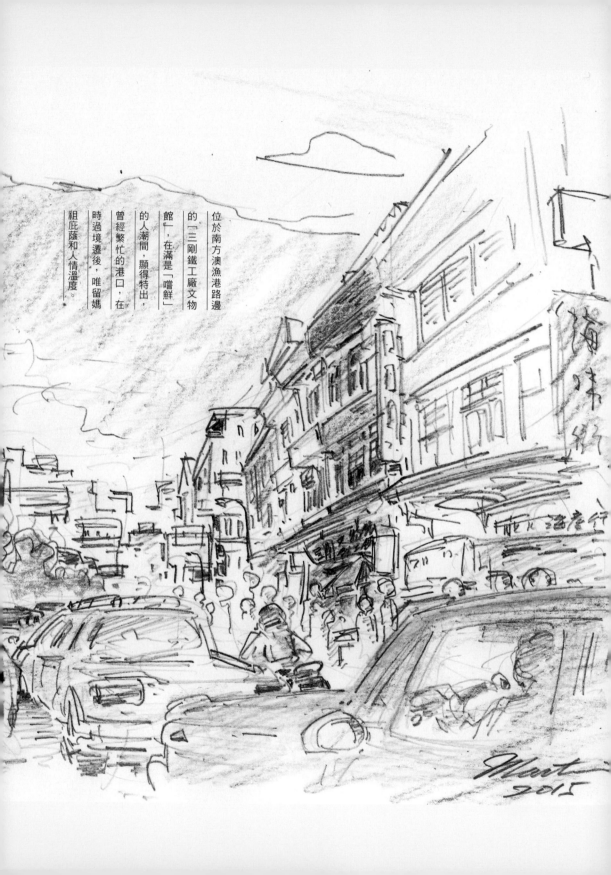

位於南方澳漁港港邊的「三剛鐵工廠文物館」，在滿是「嚐鮮」的人潮間，顯得特出，曾經繁忙的港口，在時過境遷後，唯留媽祖庇蔭和人情溫度。

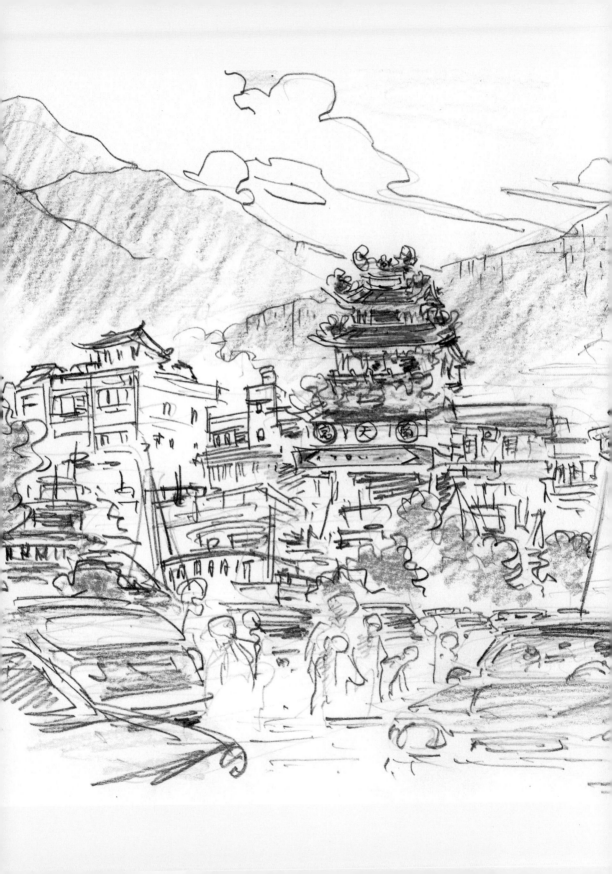

因此，當我提出探訪的請求時，也得到他同樣熱情的回應。拜訪當天，

廖大哥大方的與我講述著他的生命經驗和這座漁港的一切，對我這個對討

海、對南方澳有此陌生的人來說，渴求從中再重新認識體會故鄉的這一切，

但又深怕不能準確領會，他的寬容與耐心，讓我有如見了老朋友般的自在，

也看見他承襲來自父輩重情義的秉直，看見了依海而生的人，如黑潮的深

厚，大海的寬廣的濃烈性情。

一個港口，有著它的興衰歷程，一群人的來去轉變，漲潮退潮的反覆，

一切都在流動著，只有其間那屬於人的情感，人與人的情義交流，會一直

存在著，固著在曾經經歷過的人心中，一個屬於內心可以依傍的港口。

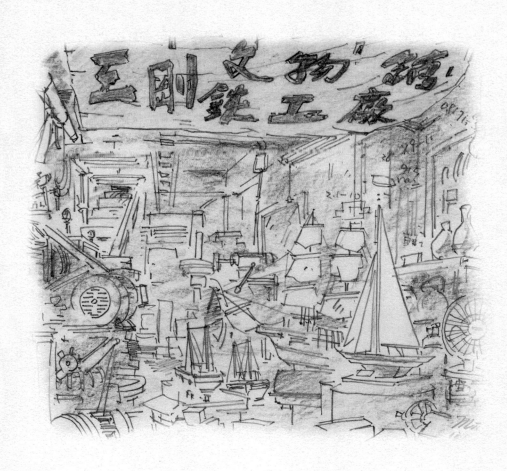

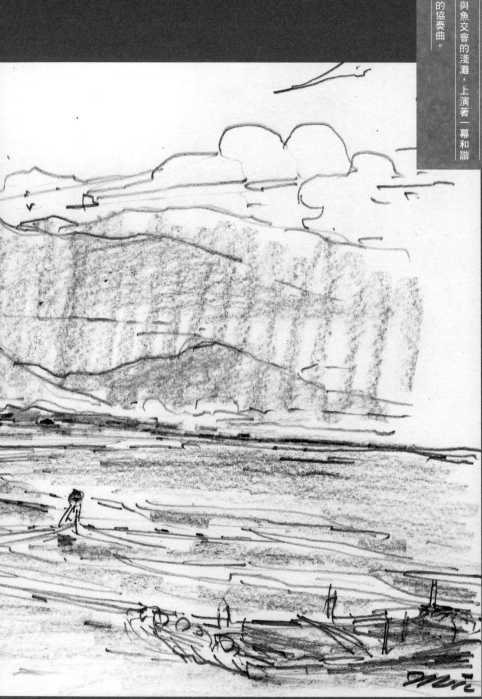

牽罟

漁獲季節，等待著魚蹤出現，合力
接網、分享收穫，和平處世，在人
與魚交會的淺灘，上演著一幕和諧
的協奏曲。

〇九

海螺的呼喚

滿腹的海訊息，嗚嗚的響起，

從沙岸高丘的林投通道，傳來擷取自大海的豐盈消息。

每當從海岸沙堤高處，傳來嗚……嗚……的海螺聲音，「過港」這個

平凡漁村裡，正在埋首家務、農作或補網的村中婦人，都會暫時放下手裡

的活，呼引著左鄰右舍的人，喊著「牽罟啊！牽罟啊！」，然後提著竹籃

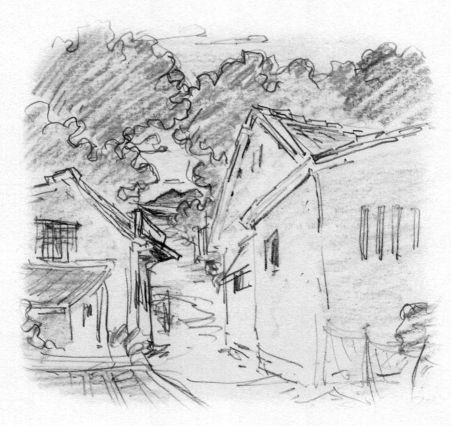

通向海邊村旁的天然突堤後方，同時存在著豐盈和艱險，是一代代受這片大海撫育的故鄉人的生活真實。

盛器往海邊走去。村裡玩樂的孩子們，也會招呼著同伴，穿過咕咾仔（黃槿）密布的海岸樹林間的林投通道，興奮的跑向海灘。海螺聲響一路繼續的漫過那片把小鎮隔開的田野，悠悠的傳入鎮內，被吸引的鎮上孩子，此時好奇的穿梭在田野間小路，騎著單車或結伴奔跑過眼前的那一片黃綠色的稻田，興起的趕赴這場海的盛宴。

這是一幅過去故鄉常見充滿著生活氣息的景致，一種牽引著人與海間，那尋求生存與自然取得平衡的和諧景象。

蘭陽平原沿海一帶漁村，長久以來，皆盛行著「牽罟」的這種古早捕魚方式。每到春季至秋季間，海象天候較穩定的時節，都是沿海漁民「牽罟」的好時機。特別是過港這個漁村，過去「牽罟」是村人很重要的經濟與生活來源。在沒有大型動力機具的條件下，以一只木製舢舨或竹筏，加上一張罟網，協力合作，互利共享，可以期望豐足，在看似美麗浪漫的背後，體現出久遠先民合力移墾與自然搏鬥的真實生活面貌。

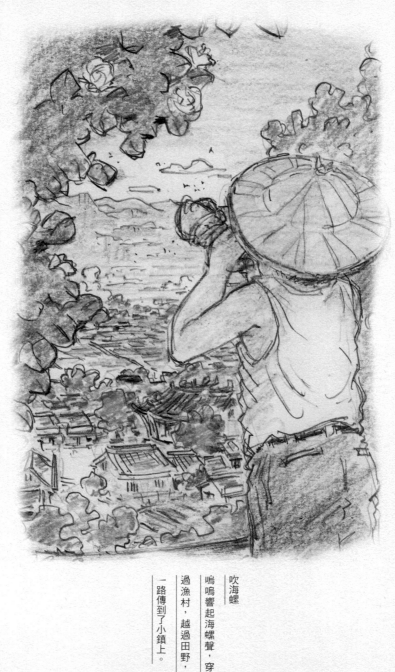

吹海螺

嗚嗚響起海螺聲，穿
過漁村，越過田野，
一路傳到了小鎮上。

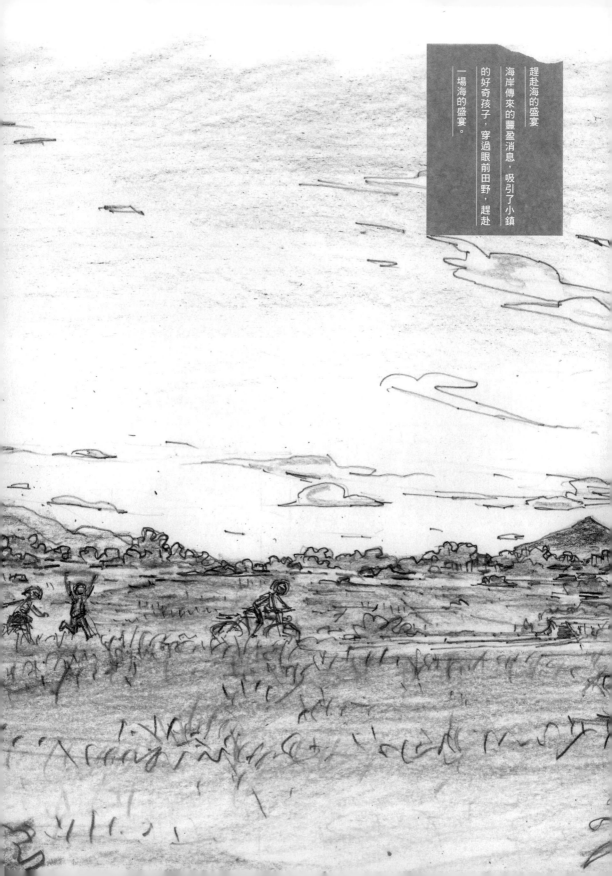

趕赴海的盛宴

海岸傳來的豐盈消息，吸引了小鎮的好奇孩子，穿過眼前田野，趕赴一場海的盛宴。

住在外澳附近火燒寮的阿公，與我聊起了過去以「牽罟」作為生計的往事，說起那時，多時一天可以牽上四、五趟，每回總有個數千斤，甚至超過上萬斤的收穫，有時晚上七、八點牽上來的漁獲，要人力肩挑，以魚簍一次挑上百斤，挑上沙堤後方村邊的魚寮處理後，再交予外面的魚販，以貨車運往基隆、台北等地販賣，直到凌晨時分的忙碌情景。

住在附近的一位友人，也提及幼年時的一種類似小型「牽罟」的漁法「牽扯仔」，那是一張約十米長的漁網，在兩端各固定上一根竹子，由兩人一組帶著兩頭捲好的網，泅水入浪，等到水深及胸時，兩人快速橫向展網，同時往岸上移動，等近沙岸時，快速扯網向岸，將圍入網中的魚甩上沙灘，就能捕到魚。

初聽聞時，懷疑這樣能抓到魚嗎？他說那時魚還蠻多的，只要下海，總有零星的收穫，那當天晚餐也就有新鮮的魚可吃了。

阿公回憶過去過港約有七組「罟槽」，港口里附近也有五組，在不算長的海岸線上，這樣的數量不可謂不多，可見過去沿海漁源豐厚的景況，這也讓我想起小時候，常站在海岸邊，能遠遠的就看見，躍出海面，閃閃發光的飛魚身影，如今這景象早已遠離。

「牽罟」這種沿海漁業，完全要靠人力拉網上岸，一般一組「罟槽」十數人合夥，每組至少有一艘船，一張罟網。為了避免紛爭，彼

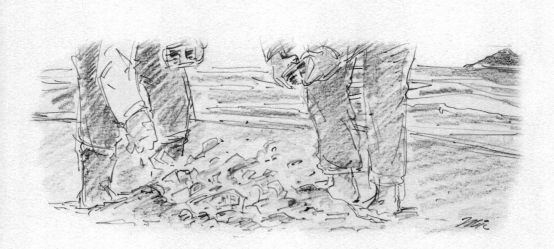

此各有固定作業的位置，在臨海岸林裡，漁民會建起以山棕（蛇木）立柱的茅屋頂罟寮，用來存放罟網漁具，村中設有煮魚的魚寮，用來處理捕獲的漁獲。

漁獲季節，村民常得將罟船泊於海邊等待海面上魚群的出現，彼此分派人手守候在海邊，他們觀察著海水顏色的變化，在發現魚群蹤跡時，伺機下海，在這時就會吹響手中的海螺，招徠附近的人手，頓時一場源自於海洋的盛會，就此在沙岸上展開了。

每回漁民捕撈作業前，必先在沙岸上焚燒紙錢祭拜老大公好兄弟，以祈求平安豐收，對於取自大海的恩賜，漁人總是心懷感激，敬畏鬼神，也敬畏海洋，面對自然永遠保持著謙卑的心。

敬拜之後，再齊力抬扛罛船漁網，合力推船入海，先以立木在沙岸固定一頭的罛繩（插索尾針），依據當日海流狀況，或從左或右下海，然後邊駛向海中邊放網，以半圓形圍於海中，海上岸上的人，彼此以揮動斗笠傳遞訊息，等到達預定位置後，將船從另一頭划上岸。接著，岸上的人合力牽挽收網，順應著海潮的力量，保持著平衡，齊力共舞，在這人與魚生存領域的交會淺灘，來一場人與海的拔河賽。

經過眾人的協力合作，滿網豐收的魚蝦活蹦亂跳的展現在大家的眼前，最後再依據股份出力的多寡，平均分類成堆。等到「罛槽」合夥人分配完之後，在場所有參加拉索出力的人，無論男女老少，也都能分享到收穫的喜悅，共享漁獲，一種「倚繩分魚」和平處世分享豐收的濃郁人情，在海灘上瀰漫著驚喜與歡樂的氣氛。

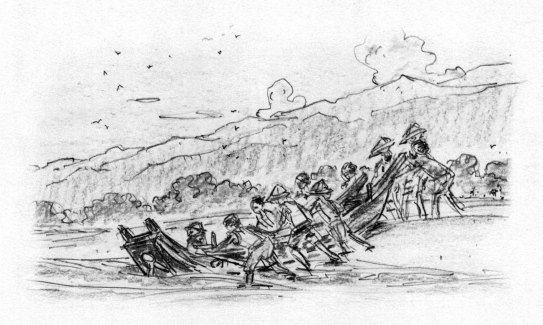

合力出海

早期在沒有大型動力
機具的條件下，以一
只木製舢舨或竹筏，
加上一張罟網，協力
合作，互利共享，體
現出久遠先民合力移
墾與自然搏鬥的真實
生活面貌。

近海「牽罟」的收穫，端看當日捕獲的內容，漁獲裡，參雜著各種品種大小不同的魚類、蝦蟹和�仔，雖已均分成堆了，但每個人各有所好，如何安排選擇順序，達到公平分配，也會是一件難題。

因此，有一種分魚的有趣方法，依然依靠著捕魚的繩索來定。就是由一具公信的主事者，將繩索以分配人數數量盤繞在手中，握住一頭於掌心中，漏出的另一頭，隨意擾動打亂，由參與分配的人，任意選擇其中一圈之後，再由主事的人，慢慢抽出繩頭來決定選魚的順序。

火燒寮的阿公，與我說起了過去天未亮時，就開著車帶著家鄉捕來的魚到台北販賣的往事。如今，「牽罟」已不再是沿海鄉親賴以為生的生活方式，近海魚源的枯竭，社會的變遷，已經退休的阿公，有時也會為了渴求體驗的城市人，再次打開他的罟寮。探訪當天，與阿公阿嬤聊起了自己過往的父母，重新回想起故鄉曾經有過的生活景象，心中倍覺溫暖。

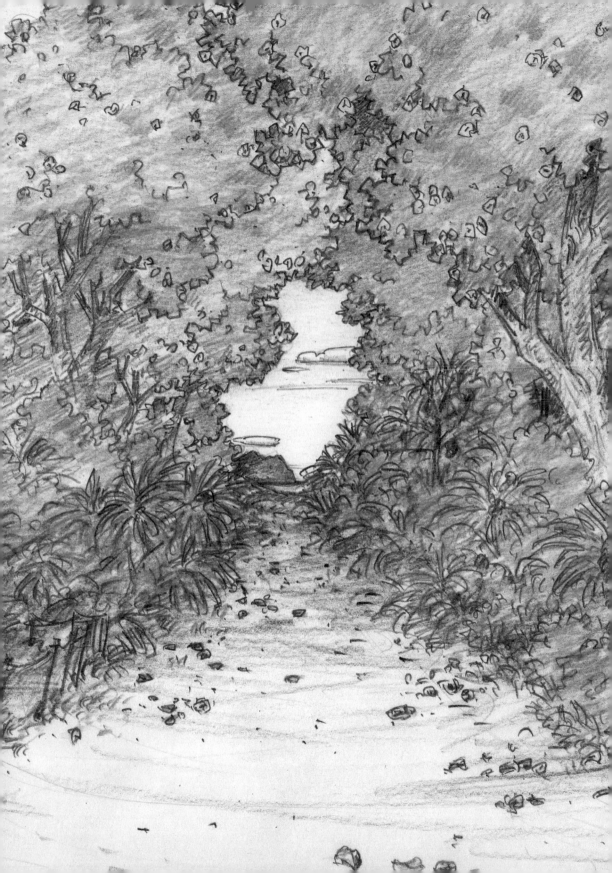

客廳中，放有阿公的孫

子貼心的爲老人家以等比例縮

小製作的罟船，還有一艘膠筏

以及一艘鏢旗魚的漁船模型。

一路跟隨著老人來到海堤邊，

看了他存放漁網的罟寮和已

不再使用的魚寮，眼前的這一

切，曾經是老人的大半人生，

我的一部分記憶，和一代代受

這片大海撫育的故鄉人的生活

眞實。

不管是友人的陳述，阿

公的述說，南方澳廖大哥的

美人蕉（蓮蕉花）
圳頭水邊美麗的身
影，有著可以吸吮的
花蜜，綠葉托襯著紅
紅喜慶的紅龜粿。

含羞草
媽媽小花園裡，最「生
動」的植物，是兒時
的天然玩伴之一。

記憶，自己在岸上看飛魚的
童年經驗，或那沿岸礁石曾
經隨處可見的貝類海菜，故
鄉東面的這片海洋，曾是如
此的豐厚，和善待這裡的
人，想想那個魚好多的年
代，早已一去不回。

海岸沙灘的流逝，不再
聽聞的海螺聲，那早已不再遍
布沙灘的美麗貝殼，不是早就
提醒著我們，我們離海越來越
遠了？美麗的海呼喚，何時還
能再傳來豐盈的消息？

咸豐草
遍長的尋常野草，摘
採洗淨曬乾，大灶裡
熬煮加些許冰糖，放
涼後，是夏日裡最好
的青草飲料，也是童
年最願意做的家事。

紫花藿香薊
田邊荒地間，貧瘠土
壤處，堅韌的適應
力，開放著淡雅高貴
的紫，一種平常自
在，就在腳邊。

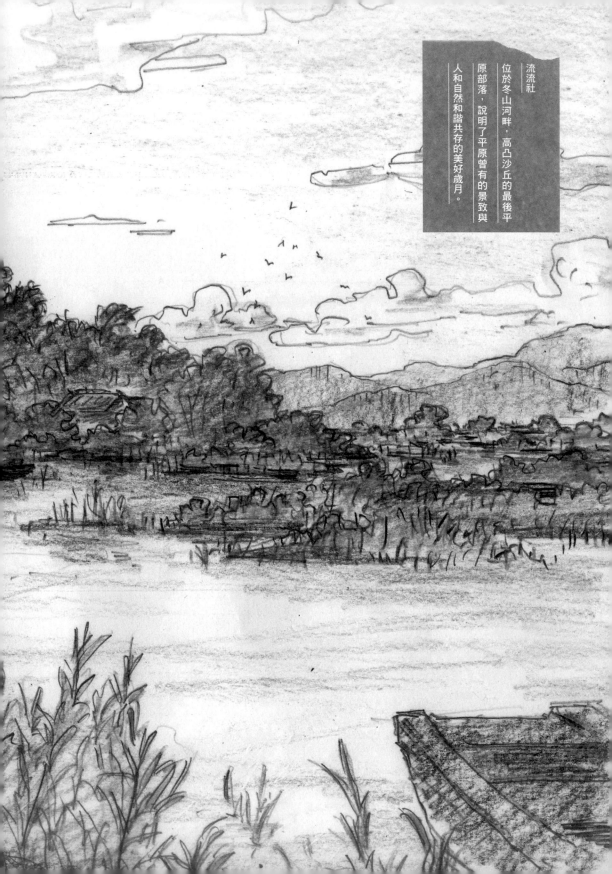

流流社

位於冬山河畔，高凸沙丘的最後平原部落，說明了平原曾有的景致與人和自然和諧共存的美好歲月。

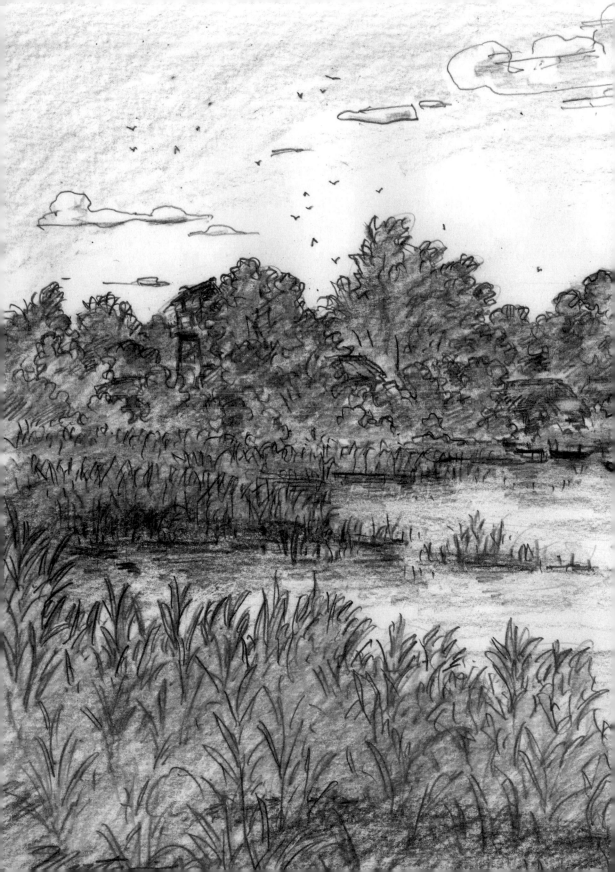

一〇
最後的
平原部落舊事

有一種自在與豐足，只存在於夢裡，

離我們的生活很遠，離心很近。

首次造訪位於冬山河畔的流流社，已是超過十年以前的事了！初次探

訪時，是在一個夏末的平日午後，憑著身為一個宜蘭人對於家鄉這個遺落

多時族群的想像，想來親身親近這個平原上僅存的噶瑪蘭部落。本以為，

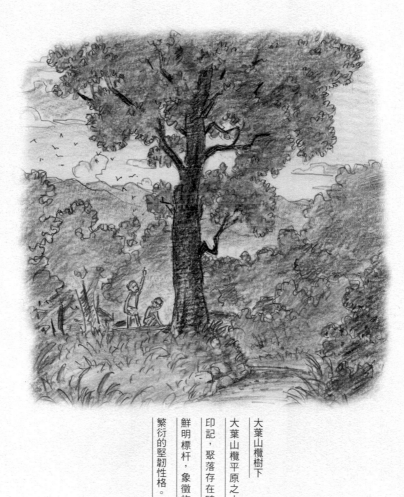

大葉山欖樹下
大葉山欖平原之人的
印記，聚落存在時最
鮮明標杆，象徵族群
繁衍的堅韌性格。

可能要走上點冤枉路，不料過程卻出奇的順利，我闖進了這個僻靜的村莊。

進了村，上了村前的上坡小路，入眼的蔥蔥綠意，靜謐安適的景致，很是令人舒坦，為了自己隨心而至與不請自來的舉動，也深怕侵擾了別人的生活，不讓自己像個無禮的闖入者，我將車子停在村前，那被譽為噶瑪蘭族群象徵的大葉山欖的遠處路邊，獨自踮步慢行於村中，想像感受著百年以前，那個採集漁獵、醉舞歡歌、不辨歲月的自在年代。

近日再次造訪，依然希望像上次一樣，能帶著沒既定的目的與想法，放任自己自由不受限的去體會親近它，想著以最自在的方式，找到屬於自己的不期而遇和驚奇。但這次，卻因自信是再訪，竟然放棄原來的直覺，錯過了一個轉彎路口，穿過了社口前的新店村。

與第一次造訪時相同，平日裡的村子，仍然沒見到什麼訪客，還是我獨自一人，也是對自己唐突闖入的考慮，想自然等待一個合適的拜訪機會。

因此，先在村中隨興兜兜逛逛，先看見路旁一高地後方有棵高大的榕樹，好奇的爬上高坡，那長著半人高草坡的樹下，座落著一間看來早已荒棄多年的瓦屋，看來主人已離開多年了。屋前的這片草坡是一片沙地，應是原來舊屋人家的耕稼出地，四周芒草遍長，後方雜林長著苦苓與刺竹，和一些說不上名的雜木，景象看來有些荒蕪，卻帶種蒼茫野趣。望此景象，心想著，這個曾經面對漢人開發屯墾的競爭壓力、歧視排擠而被迫遷徙民族的過往處境。

也和第一次一樣，這裡像是一個不設防的村莊，在我試探性的穿梭於村中隨意張望時，正在屋內講著電話的阿嬤，也未顯質疑不解的眼光，一切顯得平靜和祥和。於是，我便放心許多的獨坐在院內樹屋下，耐心的等待著主人。第一次的接觸，能讓一個陌生人沒有窘迫與不安感，我從他們平和的態度裡，感受到他們承襲自祖先的良善秉性。

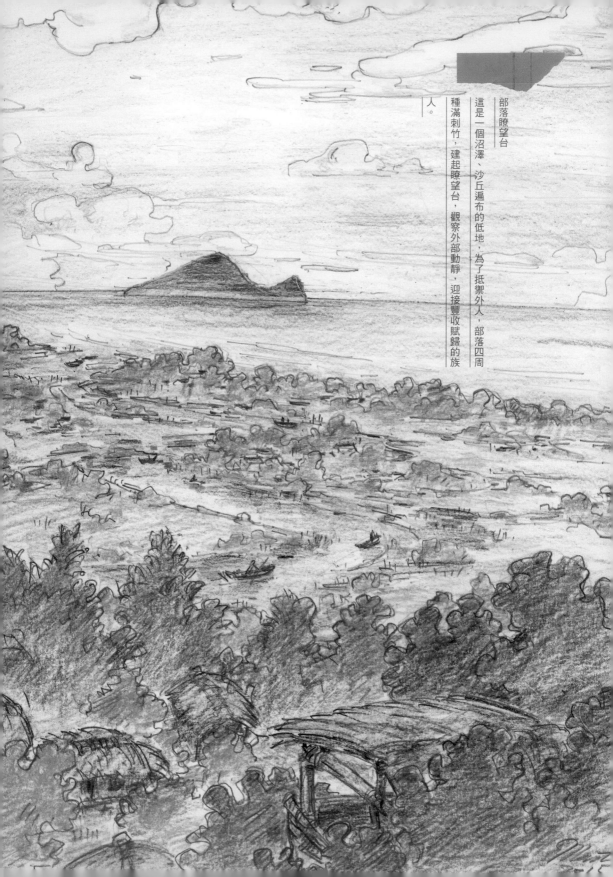

部落瞭望台

這是一個沼澤、沙丘遍布的低地，為了抵禦外人，部落四周種滿刺竹，建起瞭望台，觀察外部動靜，迎接豐收賦歸的族人。

蝴蝶

天堂圖案的雙翼，飛
揚的花，斑斕是妳顏
色，翩翩是妳的舞。

蝸牛

堅持慢活的愛家人，
夏午雨後，拖著一道
長長的黏膜，標示著
到此一遊。

蚱蜢

身披綠衣，動靜之
間，沒有模糊地帶。
鄉間孩子雀躍的理
由。

麻雀

五臟俱全形容我的小，
嘰嘰喳喳是我的吵。
我最知道稻的香和土
地的芬芳，鼓譟雀躍
在豐收之時。

這個傳說祖先從遙遠的南方小島遷徙而來的族群，在蘭陽平原已經自

在生活超過千年了。一個四周由水田、魚塭和濕地包圍，依傍著冬山河畔

高凸沙丘的竹圍聚落，有著我對噶瑪蘭先民居住空間的想像。

剛睡過午覺的噶瑪蘭後裔林阿公，與我描述了這個南北座向、地形酷

似一艘船的聚落，過去曾為抵禦外人侵擾，四周種滿了密密的刺竹，為了

強化防衛功能，他們的祖先，還在竹林外圍，另築起了一道河溝，而且據

他的記憶，以前部落的地勢要較現在還高許多。為了觀察部落外的動靜，

過去噶瑪蘭祖先，也會在部落內較高的樹上建起瞭望台，最遠可以一直看

到在出海口的族人船隻動向。

長長的時間進程裡，冬山河流域，歷史上也曾有過多次的氾濫紀錄，

河流幾經改道，在久遠的年代，傍水而居的族人，在這片海河交聚、水道

縱橫的傳統領地，也經歷過不斷毀壞重建與遷徙的重複過程，在早期冬山

河整治前河岸較低，每遇雨季必氾，位於聚落前，過去仍有通向冬山河的口子，後來建起閘門，才無法通船，遺留的河道，一段時期仍被稱為「番社溝」。如今，部落南邊依舊存留著一段冬山河舊河道遺跡，讓流流社至今仍保有著早期部落的部分樣貌。

自幼喪父的林阿公，有著一位與百多年前從加拿大來到平原宣教的馬偕博士關連的「偕」姓父親，自己後來從了母姓，這似乎也與平埔族傳統的母系社會型態，有著再自然不過的連結關係。

出生於流流社的阿公，為了生活，十幾歲即離開了部落，到花蓮家族長輩處工作，當完兵後，再次回到花蓮，而與同是族人的阿嬤認識，成家立業，多年來在各地遷徙生活，直到十幾年前，為了照料年邁父母，重新回到這個美麗的出生地，與阿嬤為著族群文化的延續與復名，長期做了許多的努力，在言談間，依然能感受到他們對族群存續的擔憂。

阿公聊起，過去的族人其實是很富有的，一切皆取自於自然所賜，採

竹立牆，取茅覆屋，以沼澤地裡的藺草編席，四周圍繞的低地河澤，充滿

著各種豐富的魚蝦蟹貝，採集狩獵，遺世獨立，與世無爭。儼如葛天之民，

理想之世，千年如一日，直到外來勢力的入侵。

幼年的阿公，也曾經驗過如祖先一樣的採集捕獵生活，每將所捕的大

部分漁獲，以小船運往靠南邊的利澤簡街市交予魚販，再送臨近的羅東販

售，他指著牆上的老照片，訴說著過往生活。

這個距海約有一里多的聚落，從它沙質的地底來看，這個平原最低的

區域，周圍的地形其實充滿著大大小小的沙丘，顯示著它與海的親近關係。

噶瑪蘭人的祖先，就在這些凸起的高地上，建立了安生的村落。

這樣的低窪地形，每逢大潮時，海水必會沿著河道，一路漫進了平原，

到達流流社附近，半鹹淡的河水，使這裡擁有豐富的水產，包括從大海而

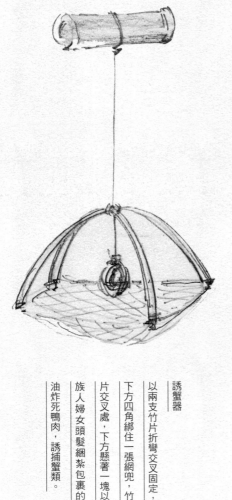

誘蟹器

以兩支竹片折彎交叉固定，下方四角綁住一張網兜，竹片交叉處，下方懸著一塊以族人婦女頭髮綑紮包裹的油炸死鴨肉，誘捕蟹類。

來的魚類。

除了一般能想像到的各種迴遊魚類外，阿公說起了捕「�仔」的經驗，初聞時，很是驚訝在這裡也能捕到�仔魚。那是在漲潮時，跟著海水游進平原低地河域的，聰明的族人，先將對剖的竹子段，內面白色一面朝上，插於水岸邊水下約一尺左右深度，於透明度能看見的地方，用以觀察有無boat仔魚游入，等發現魚蹤後，再以網具由上而下，撈起由下游往上游游進來的boat仔魚。

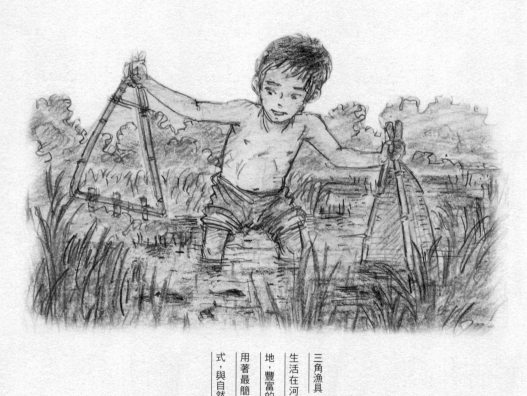

三角漁具

生活在河澤密布的低
地，豐富的魚蟹資源，
用著最簡單樸實的方
式，與自然和諧共存。

豐厚的低地沼澤地帶，生長孕育著各種魚蝦貝類，噶瑪蘭人使用「撐駁仔」的木製小船，運用各種捕撈方式，在這片豐腴的沃土繁衍生息千年。

聽著阿公說起過去捕魚的種種，有一種聽起來形式像是捕魚栽的三角網，又像竹畚箕的竹製小型漁具，由兩枝交叉的竹子，中間以竹篾編成的捕撈用具，使用時，一手揮著這竹編漁具，開口插於水草間，一手拿著另一個，也是以兩根竹子做成的三角架，驅趕著藏身於水草中的魚，等魚入了竹篩內，立即撈起。

還有類似延繩釣的「軟棍仔」，和以一根直插入水中泥地下方固定著魚鉤的竹子的「硬棍仔」，各種簡易原始的漁具，捕捉著各式各類沼澤地的魚類，唯獨滑溜溜似蛇的鱔魚族人不愛。

除了捕魚撿拾貝類外，這樣的環境，沙蝦、蟹類也極其豐富，聽來也是噶瑪蘭人很重要的食物來源。阿公提起了一種類似沙蟹但帶有毛的中型蟹「哈浪仔」，另一種叫「青殼仔」，顏色似窗外竹葉青色的蟹。捕捉後，

新鮮的活蟹，以鹽和蒜頭醃漬，隔日就能吃，阿公說起「哈浪仔」的滋味，直說能吃下好幾碗飯。那醃漬更久的「哈浪仔補」濃郁的汁液，更是族中婦女作月子的滋養聖品。

每在退潮時，裸露出水的河灘上，總有許多的蟹洞，以稻草逗弄引誘洞穴內的螃蟹，等到誘出後，用手鏟斷它的退路，即可抓住後退無路的蟹。

另外一種誘捕蟹類的方法，是將兩枝竹片折彎交叉固定，竹片下方四角綁住一張網兜，竹片交叉處結一繩線，上方固定於一竹製浮筒，下方懸著一塊以婦人頭髮綑紮包裹的經油炸過的死鴨肉，引誘蟹類。將此誘捕器具放入水中，使網平攤於水底泥地，待蟹類來食，提起浮筒，那蟹即落入網內。

在夜間亦能有所收穫，族人划著船，提著一種叫做「免天光」的木製玻璃罩的煤油燈，沿靠著河岸，撿拾夜間上岸停在河灘草坡木頭上的螃蟹。

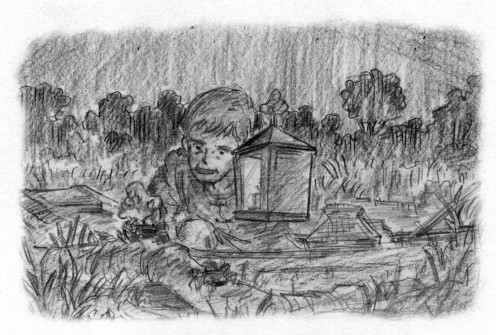

兔天光

族人提著一種木製的
煤油燈，趁著夜色，
划著船撿拾停在河灘
邊的螃蟹。

熟黃的稻田收割後，養鴨人驅趕著鴨群，來到附近的田裡放養，離開之後，村裡的孩子，就會去撿拾那些下在蘆葦芒草間的鴨蛋。

一下午，聽著阿公講起過去的生活情景，感謝這個豐盛的平原，孕育著一群善良的人。村前的那棵大葉山欖，依然直挺的身影，抗風耐鹽的特性，標記著這個民族堅韌的存在。

每年大葉山欖花期一到，第一批的花落盡，待到十月再開時，濃郁香氣飄散在部落裡。幼時的阿公，會在樹下鋪上草蓆，承接著簇生在枝條上淺黃綠色的小花，洗淨後拌少許鹽，當作零食，隔年結果，生澀的果實，切開四片一樣拌上鹽巴，成熟的果實，芒果色的果肉帶著香甜。

初識阿公，卻無陌生感，要離開時，也已沒無禮闖入的感覺了。

也許，這是一個深層而久遠的另種鄉愁，一個遙遠心靈的家。作為一

個生活在這個平原上的人，我們是否太少親近與了解他們，就算是我們的血液裡，有可能存在著和他們一樣的基因，就算沒有，也是同一方水土養育的人。

從蛤仔難三十六社七、八十個部落，到八百座翠綠竹圍，直至八千座華麗農舍，悠長的時間歷程中，有一種生活離我們很遠，卻有一種處境還在繼續，我們還有想像？！

我想，有個夢，離心不遠的地方還存在。

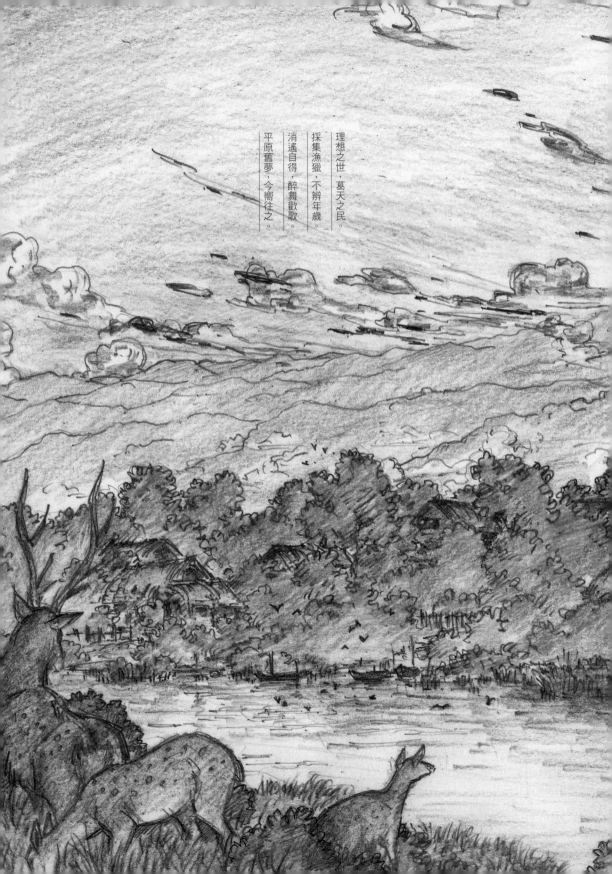

理想之世，葛天之民。
採集漁獵，不辨年歲。
消遙自得，醉舞歡歌。
平原舊夢，今嚮往之。

後｜記

Martin

馬　丁

人生如旅行，行一處記一味……

記憶的每個瞬間，組成了人生命的完整故事。在旅途中，存留的每一個氣味與滋味，是隱藏對地方、對時間的懷念線索，無論你行走了多遠、離開了多少時間，比起習慣倚賴的聽覺與視覺，記憶能保存得更加長久。

我們來到人間，開了嗅覺和味覺的機，生命基因就開始記錄，起初未經修飾的味道，首先占據了原始的空間，比對著接下來接收到的訊息，是比較香或比較臭，是比較甜還是苦，逐步累積人生步程足跡。

當要追憶時，能敵過時間流逝的滄桑和景物的改變，與最深的記憶產生密切的感覺連結。當想起了什麼時，就會啟動那個封包深處的氣味線索，記起那深埋內心的地方，走入一個既遙遠卻熟悉的境地，但卻常未必能完全記得環境的細節。

就算到了一個陌生的時空，嗅到一種熟悉的味道，依舊能立即抓住你的記憶，瞬間回到那個最初吸吮滋味的記憶原鄉。

追憶帶著一種浪漫性格，行一處記一味的好壞紛雜中，為著尋覓懷念情緒裡一種被包覆的幸福感受，總有不願忘記、深怕忘記的，有不想或不忍記起的，過濾著過程裡的雜質，讓回憶只剩美好，使旅行中心靈的疲憊

能獲得安頓。

沿著氣味的痕跡，一步步的去尋找那些記憶情景，接近那些人，用著

嗅覺和味覺的原始經驗，比對體會著其中的人・情・味，就算那原不在

自己生命中出現的瞬間，也能懷想揣度，讓生命經驗延伸，為了豐富一趟

屬於自己的生命旅程。

國家圖書館出版品預行編目資料

記得那海的味道/ 馬丁繪‧著.初版.
　臺北市．聯經．2016年1月（民104年）．192面．
　17×23公分（優遊‧Life&Leisure）

　ISBN　978-957-08-4662-1（平裝）

863.55　　　　　　　　　　　　104026569

優遊‧Life&Leisure
記得那海的味道

2016年1月初版　　　　　　　　　　　　定價：新臺幣320元
有著作權‧翻印必究
Printed in Taiwan.

圖　／　文	馬		丁
總　編　輯	胡　金		倫
總　經　理	羅　國		俊
發　行　人	林　載		爵

出　　版　　者	聯經出版事業股份有限公司		叢書主編	林　芳		瑜
地　　　　　址	台北市基隆路一段180號4樓		叢書編輯	林　蔚		儒
編輯部地址	台北市基隆路一段180號4樓		整體設計	鄭　子		瑀
叢書主編電話	(02)87876242轉221					
台北聯經書房	台北市新生南路三段94號					
電　　　　話	(02)23620308					
台中分公司	台中市北區崇德路一段198號					
暨門市電話	(04)22312023					
台中電子信箱	e-mail：linking2@ms42.hinet.net					
郵政劃撥帳戶	第0100559-3號					
郵撥電話	(02)23620308					
印　刷　者	沐春行銷創意有限公司					
總　經　銷	聯合發行股份有限公司					
發　行　所	新北市新店區寶橋路235巷6弄6號2樓					
電　　　話	(02)29178022					

行政院新聞局出版事業登記證局版臺業字第0130號

聯經網址：www.linkingbooks.com.tw
電子信箱：linking@udngroup.com